場景具現化！
中世紀景色
變化技巧

時間・天氣・取景角度

奇幻歐洲的百變風貌

瑞昇文化

前言

十分感謝各位購買這本書。

本書會介紹如何繪製具有中世紀歐洲風格的奇幻風景。不僅鉅細靡遺剖析繪圖過程，也連帶講解許多用途廣泛的重點技法，還請各位多多參考。

即使是同樣的場景，在不同的「時間」、「氣候」等條件下，畫面呈現出來的模樣也會南轅北轍。本書每一件作品都會提供兩種版本，並分開解說繪製的方法。

這次邀請了3位作者從零開始創作，並講述他們繪製的過程。

雖然主題皆為「中世紀歐洲」，然而3個人畫出來的作品卻大相逕庭。無論是思考方式、切入角度、繪製順序、繪製方法，還是應用技巧都各有所長。或許有人會對這樣的差異感到困惑，然而正因為「畫圖＝創作」，才會出現這般差異。

我們平時沒什麼機會好好了解這些作者背後累積的想法和畫法。請各位讀者從他們身上吸收一些精華，並自行取捨，建構「你自己」的繪圖方法。

閱讀過本書收錄的知識與技巧後，請各位動手嘗試，加以活用。

經過實踐，內化書中所學，才能體驗到繪圖時嘗試各種方法的樂趣。

雖然學了知識並無法讓你在一夕之間提升畫功，然而知識卻能幫助你思考「如何畫出更好表現」。

少了一手好牌，要怎麼在牌桌上奪下勝利？

擁有知識，如同掌握了與人一決勝負的手牌。

手上沒有好牌，就只能仰賴運氣、直覺面對賽局。

就算贏了一次，也無法保證下一次仍然能獲勝。

「不知道怎麼贏的」，當然無從擬定下次的作戰計畫。

這個道理搬到畫圖上也適用。

純憑感覺畫圖，也不會知道自己是如何畫出一張好圖，所以無法將經驗活用到下一次畫圖上。

若立志畫得更好，應當吸收技術與知識，並在畫圖時留意且使用那些技術與知識。

這麼一來，只要動筆，每一張圖都能成為你的經驗。

願本書能幫助各位讀者累積繪圖經驗。

本書閱讀方法

●說明不同場景下的表現、如何繪製差異

詳細講解如何繪製中世紀歐洲主題的風景。每項主題都有2種時間、天候皆不同的場景,並解說該場景的特徵與畫法、以及後製的方式。

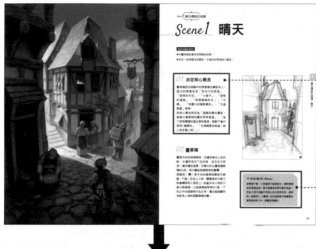

依序講解繪製流程。過程中也會時常談及細節和各種物體的畫法。

與中世紀歐洲有關的小知識。請拿來當作創作的點子。

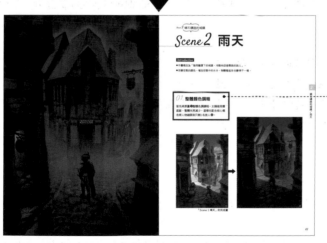

解說不同版本的後製流程。

關於使用軟體

· 書中圖畫皆使用「Photoshop CC」製作。
· 「Adobe Photoshop」為Adobe Systems Incorporated的註冊商標。
 文中省略TM、®等商標之標記。

關於著作權

· 書中畫作之權利歸作者與株式會社玄光社所有,書中刊登內容僅作為傳遞資訊之用途,請勿擅自挪作他用。
· 本書內容最後更新時間為2020年5月。

目次 Contents

Part 1 小村莊

Part 2 民宅

Part 3 鋪石磚路的城鎮

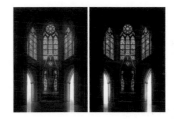
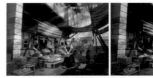

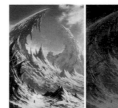

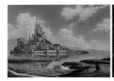
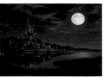

背景圖的基礎

繪製背景時，首先要了解以下幾個基本要點。

學習遠近法

畫背景時的重點在於表現出空間的開闊感。背景大致可分為遠景、中景、近景，區分成不同圖層會比較方便編輯。風景中的物體位置越遠，受到環境色（例如晴天的話是藍色）的影響也越大（空氣遠近法）。以下的插圖範例皆假設環境為晴天。

遠景

山 森林

受到空氣遠近的影響甚鉅。減少細節的刻畫程度，大致畫出物件質感，勾勒出物體輪廓即可，省略細緻的凹凸（但注意不要用模糊的筆觸來畫）。由於環境為晴天，畫面明度較高，色調偏白。陰影面與明亮面的對比度較小。

中景

山 森林

比起遠景，受到空氣遠近的影響較少，可以辨認物體原有的顏色。稍微增加細部的色塊和質感效果，還能看出物體輪廓的細微凹凸。加強明亮面與陰影面的顏色，拉高色塊間的對比度。

近景

山 森林

受到空氣遠近的影響甚小，物體本身的顏色呈現十分鮮艷（有些人習慣在陰影部分增加藍色或紫色的色調）。清楚刻劃出瑣碎的面與質感，物體輪廓的凹凸也細膩了不少。與中景相比又增加了明亮面與陰影面的顏色，面與面之間呈現鮮明的對比。
某些作品在逆光的情況下，近景時也可能只會使用1種顏色，以剪影方式呈現。

明度（Value）

若出現不符合距離感的顏色，例如太濃或太淡，會造成遠近感失衡（明度錯亂）。綜觀圖畫整體便很容易看出哪裡不自然，繪圖過程中記得時時確認整體的模樣。

山（中景）　　森林（中景）

○

×

不良範例（×標記）中，中景的顏色過濃，導致明度錯亂。

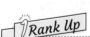

用色符合天候和時間

天候和時段的變化也會影響環境色。傍晚的話會帶有紅色或橘色、黃色，夜晚會有更多藍色或紫色，而陰天的話則會偏灰。每種情況下都有特定的固有色。

考量觀看角度

決定構圖時，須留意畫面的觀看角度。繪畫者的視平線改變，也會對圖畫的印象帶來莫大影響。

這裡簡單介紹一下「仰視」跟「俯視」的差異。

「仰視」

「仰視」即為由下往上觀察目標物的構圖。

視平線
（EL）

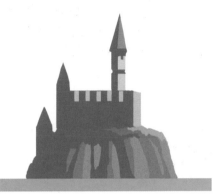

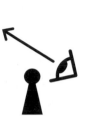

經常用來描繪物體位於視平線（視線位置）之上的景物。

「俯視」

「俯視」即為由上往下觀察目標物的構圖。

（正面）　視平線（EL）

（側面）　EL

經常用來描繪物體位於視平線（視線位置）之下的景物。

透視圖法是一種掌握圖上立體空間的技巧。遠處的物體畫得較小、近處物體畫得較大，依循這個原則來表現遠近感。

了解透視圖法後，圖畫也會顯得更真實，說服力大增。但太拘泥於透視圖法反倒會變得很死板（生硬）。理解原則，但保留轉圜空間也是很重要的。

視平線（EL）

想要了解透視圖法，就不得不提「視平線（EL）」，也就是「繪畫者的視線位置」。

EL（Eye Level）即為視線位置（拍攝者的位置）。物體位置若比EL更上面，觀看者就會看到該物體的底部。若比EL更下面，則觀看者會看到該物體的頂部。至於與EL高度相同的物體，觀看者便看不見該物體的底部與頂部。

另外，距離EL越遠，能夠看見的底部或頂部面積也越多。請參照下圖確認。

EL之上
（可以看見底部）

EL

眼睛

與EL等高
（上下兩面都看不見）

EL之下
（可以看見頂部）

離EL越遠
看見的面積越大。

視平線（EL）和地平線在根本上是不一樣的東西。這一點很多人容易搞錯。EL是視線所在的高度位置，而地平線則是地表延伸出來的線條。請參見下圖確認。

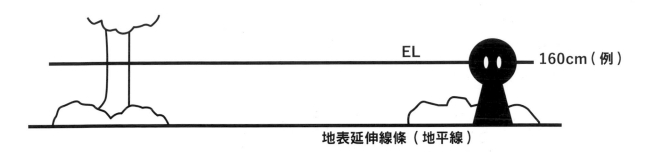

EL 160cm（例）

地表延伸線條（地平線）

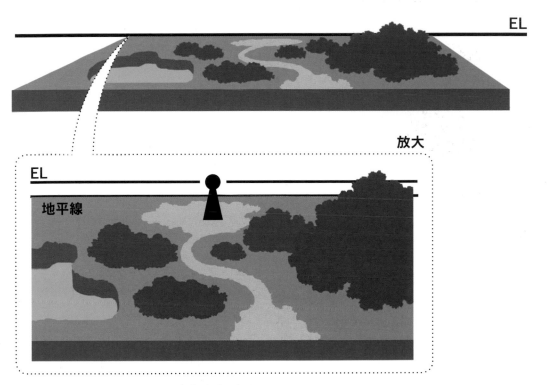

EL

放大

EL

地平線

我們將前述原理套用在遠景的圖案上看看。上圖的地平線和EL看似緊緊相依，然而放大來看就會發現EL離地平線還是有一段距離。

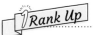

Rank Up

消失點與視平線

物體越遠，尺寸越小，最後看起來會凝縮成一個點，這就是「消失點」。消失點落在視平線上。依照你想要表現的構圖，消失點可能有1個或2個。
另外，圖中也可能出現落在視平線外的消失點。下一頁開始會詳細解說這個部分。

一點透視圖法

一點透視圖法是指唯一1個消失點落在EL上的狀態。所有物體都會朝著那一個消失點直線排列。

若要採用正確的一點透視圖法，必須設定所有橫向線條為水平。然而這在現實上非常不自然，所以建議稍微彈性變形。舉例來說，若一群高樓大廈的線條都對準消失點來畫，容易變得太過工整。稍微調整角度（例如橫移EL上的消失點）再畫，可以增加適度的雜亂感，畫面看起來更自然。

EL

消失點

事先準備這種放射網格，有助於繪製一點透視圖。

唯一1個位於EL上的消失點

二點透視圖法

二點透視圖法是指EL上有2個消失點。比起一點透視圖法只能用來表現空間深度，二點透視圖法還多了橫向的角度。

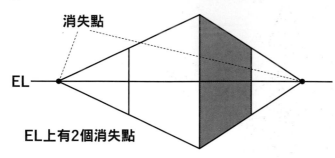

消失點

EL

EL上有2個消失點

[Point]

放射網格先變形再套用

組合2個上方的放射網格就可以做出二點透視圖。一開始就套用放射網格容易畫出死板的畫面，建議從草稿進入清稿的階段再套用。套用時要以消失點為起點，稍加變形後做出透視結構。

雖然有些圖適合一開始就套用放射網格輔助繪製，但遵循上述步驟繪製透視圖，還是可以避免成果過於生硬。

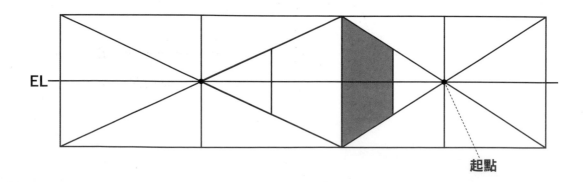

EL

起點

三點透視圖法

三點透視圖法是指EL上有2個消失點，而EL之外的縱向上還有1個消失點
（共3點）的透視圖法。也就是在二點透視圖法的構圖中，加入縱向（上
下）翻轉的角度。第3個消失點會位於EL的上方或下方。

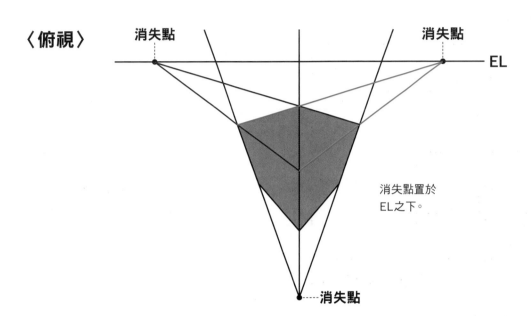

〈俯視〉

消失點　　　　　　　　消失點　　EL

消失點置於
EL之下。

消失點

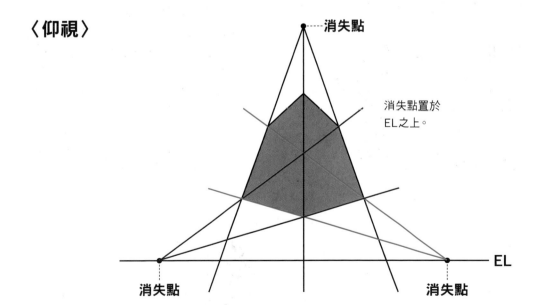

〈仰視〉

消失點

消失點置於
EL之上。

EL

消失點　　　　　　　消失點

影子的畫法

陰影分成物體本身的陰暗部分，還有物體遮擋光源後形成的影子（或稱投影P.28）。善用投影，可以營造物體的立體感，增加真實性。

影子的形成雖然有一定的規律，但不必精準測量角度。只要了解以下原理就可以畫出說服力十足的影子。

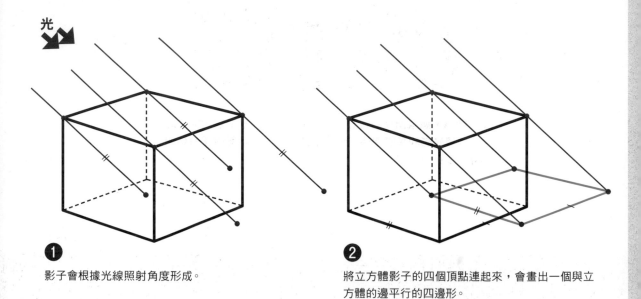

❶

影子會根據光線照射角度形成。

❷

將立方體影子的四個頂點連起來，會畫出一個與立方體的邊平行的四邊形。

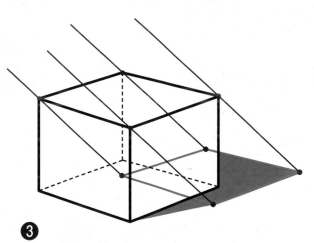

❸

將影子與立方體的底邊連起來。這一塊和❷畫出的四邊形合起來的範圍就是立方體的影子。

影子內部也有明暗的差別（亮度的漸層）。離物體越近的影子越濃，邊線也會更具體。相對地離物體越遠的影子會越淡（亮），邊線也更模糊。

Part 1
小村莊

清風吹拂，氣氛清朗的村莊風光，給人一種故事即將展開的感覺。學習光影的基礎畫法、補充細節的技巧，看看白天與傍晚的光線有什麼不同。

作者：屋久木雄太

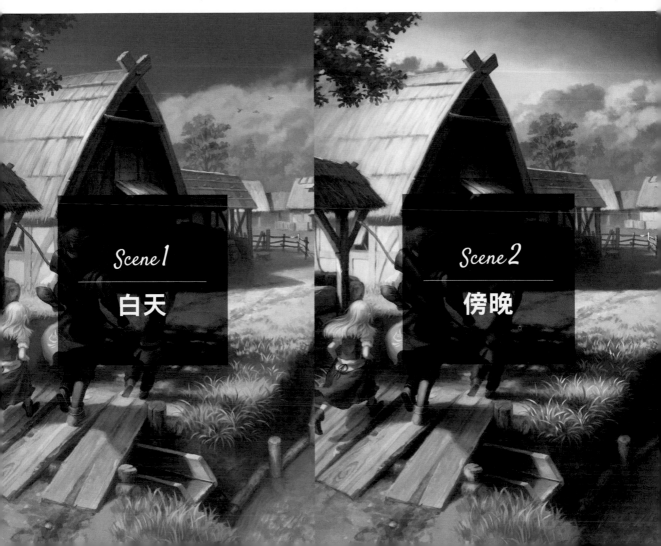

Scene 1
白天

Scene 2
傍晚

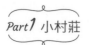

Scene 1 白天

●確實掌握打光、加陰影的方法，以及遠近感表現的基礎，
　逐步完成圖畫。

●要表現出清新的空氣感 。

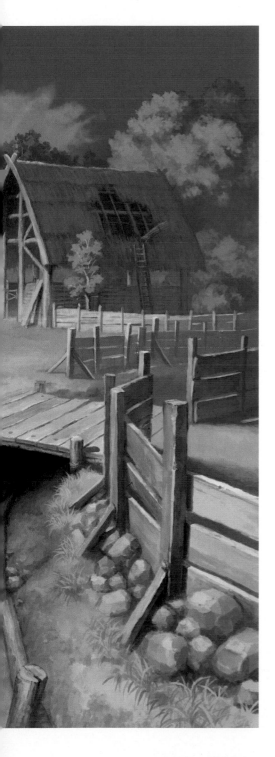

01. 決定核心概念

動筆前，先在筆記本上寫下自己想要畫出怎麼樣的
圖。

以這張圖來說，想畫的感覺包含「中世紀的村
落」、「有故事開頭感覺的純樸地方」、「稻草屋
頂的房子」、「洋溢生活感的風景」、「水井」、
「水溝」、「新鮮的空氣」、「造訪村子的旅人和
村裡的孩童」等等。將腦中出現的風景寫成文字，
進行「可視化」。

這種方式遠比草稿階段直接在紙上動筆能更快掌握
整張圖的印象，還可以幫助自己在動筆前了解需要
哪些資料。事前蒐集資料的過程中，也會找到其他
相關的要素，增加圖畫的深度。

接著要弄清楚想畫的東西（圖的核心概念），好比
說「冒險者在旅途中突然經過的地方，一種令人雀
躍的心情」、「陽光舒適、微風吹拂的感覺」、
「彷彿能聽見生活的各種聲響，純樸的感覺」、
「自然不做作的奇幻世界」等等。

Rank Up

不要設想自己有多少實力

最重要的是拋開自己的實力，清楚決定「想畫
的東西」。這樣才能在畫完之後給出「做得
到」、「做不到」的評斷。

如果做不到，那就檢討原因，將結論視為下次
的課題來面對。反覆進行這樣的行為就可以越
畫越好。想要畫好一張圖，這樣的事前準備相
當重要。

1 小村莊／白天

空氣感：光線受空氣中微粒的影響而產生不同顏色與清晰度的現象。通常越遠越朦朧。

02. 打草稿

決定核心概念後就可以動筆打草稿了❶。草稿不必畫得太精細，因為之後上色補細節時也會蓋掉。草稿的目的在於落實腦中浮現的想像，覺得哪裡不太對勁就大膽擦掉重畫。如果一開始畫得太仔細，就算察覺有異也會捨不得修改。草稿多貼近你腦中的想像，將大大影響到圖畫的完成度。

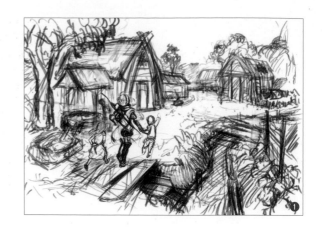

[*Point*]

區分資訊密度強弱

剛開始畫的時候，很容易把想畫的東西全畫上去。但這樣畫面會塞得太滿，應該要梳理出你想要資訊並清楚凸顯。重要的是從諸多想畫的事物之中選出符合核心概念的東西，並區分主角與配角。見下圖，可以用面積比來幫助思考。

• 視線集中之處力求細膩

主角物體是視線集中之處。以這張畫來說就是正在過橋的人物，所以觀看者的視線自然也會往人物周遭的民宅和水井集中（❷的紅色部分）。像角色等較顯眼的物體如果分散在畫面各處，觀看者就會不知道該看哪裡。

這張畫將所有人物集中在一處。視線集中的部分有必要畫得更加細膩。細膩部分的範圍太大會對觀看者造成壓力，範圍太小則會顯得貧乏。

• 創造眼睛能放鬆的地方

一張圖要有眼睛可以休息的地方。刻意創造不細膩的部分，還可以誘導觀看者的視線看向重點。

好比這張圖裡的道路、天空、水溝。這些部分畫得簡單一點，不要塞入複雜的資訊（❷的藍色部分）。

留意資訊密度，更有助於你傳達概念。在還能大幅修改的草稿階段，好好思量一下密度濃淡吧。

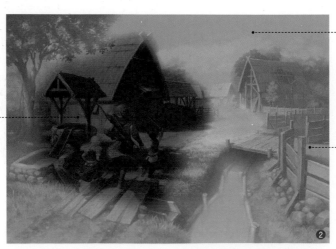

相對簡略的部分。占了整體畫面約莫3～4成的面積。

主角級的細膩表現。占了整體畫面約莫2～3成的面積。

適度補上細節。

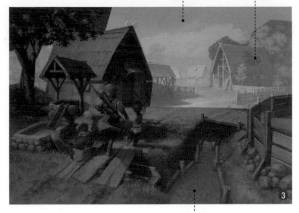

近景

③

注意近景、中景、遠景的配置

拿捏好畫面遠近感，畫面中便容易產生空間，畫起圖來更輕鬆③。但有時也可能因為過度在意而畫出大同小異的構圖。構圖的重點終究在於「表現繪圖目的的」，所以也不需要墨守成規，刻意製造不需要的空間。

➡ **參照P.6「學習遠近法」**

03. 草稿上色

建立整張圖的氛圍，而決定氛圍的是顏色。就算畫得不夠仔細也無所謂，但用色一定要講究再講究，色彩部分在這個階段就要定調。可以不斷重畫，直到畫面的觀感可以傳達你的概念為止④。

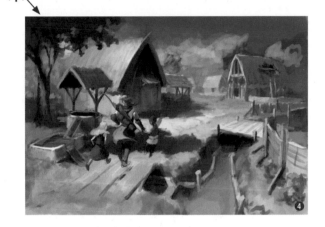

④

注意光源

思考「光源是什麼東西，以什麼顏色照亮了畫面」。本例的主要光源為白天的太陽光。太陽光是非常強力的光源，顏色接近純白，但為了表現溫暖的感覺，我會添加一些黃色。這邊要小心，黃色用得太多反而會變成夕陽的感覺。

接著想像時段介於下午2～3點間，利用影子來表現畫面。所謂透過影子來表現，具體來說是房屋、樹木的影子落在向後延伸的道路上⑤。打造條紋般光→影→光→影的模樣，觀看者的視線自然會跟著影子走，衍生出畫面的深邃感。

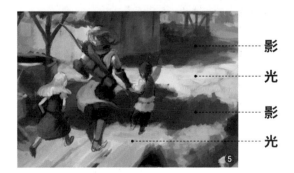

影
光
影
光
⑤

注意陰影的表現

陰影對於表現物體的立體感來說非常關鍵。繪畫者必須思考光源，想辦法畫出立體物在該空間中的模樣。拿民宅來說，面光的屋頂上方與畫面左側屬於明亮處，而光線照不到的右側則會偏暗❻。

光照部分之中也有相較明亮的部分，陰影部分之中也有相較陰暗的部分，畫的時候必須注意這一

點。屋頂內側的角落是最暗的地方（閉塞陰影❼）。

像這種光線無法觸及的暗色（強色）必須畫得特別小心。強色容易吸引目光，弄不好可能會破壞整張圖的平衡。所以才需要在草稿階段就決定好畫面上的視線焦點。

➡ 參照p.28「選色的基本」

光照到的地方較明亮。

光沒照到的地方較暗。

❻

●亮部※與陰影的種類

物件照到光的亮部還分成所謂高光（Highlight）、中心亮部（Center Light）、半色調（Halftone）的不同領域。而陰影也分成最暗處、明暗交界、反射光、閉塞陰影（Occlusion Shadow）❼等不同部分。理解這些部分後，作畫時就能預想陰影的模樣。

➡ 參照p.28「選色的基本」

中心亮部
（與光源近乎垂直的面，特別明亮的部分）

高光
（光源經反射後進入眼睛的部分）

自然光

半色調
（亮部與陰影過渡處，容易看出凹凸的部分）

明暗交界　　最暗處　　投影（Drop Shadow）

反射光

❼

閉塞陰影

　※Photoshop中的用語，指稱明亮的部分。

Point

用色須能融入空間

描繪風景時，必須讓物體自然融入空間。應衡量周圍環境，選擇不突兀的顏色。

● 注意環境光

只是加深物體本身的顏色，陰影也無法融入空間。例如樹蔭下的草地因受到環境光的照射（自然光❼），所以我加入了一點藍色❽。最前方的建築物的右邊靠近地面處較亮，且帶有藍色與灰色的色調❾。因為這個區塊雖然沒受到太陽直射，仍有照射到自然光以及地面反射回來的光（反射光）。離地面越遠，地面反射光的影響也越弱。陰影的顏色變化並沒有一定規則，強光沒有照射到的部分非常容易受到周圍的光線（環境光）影響。平時可以仔細觀察現實的陰影。

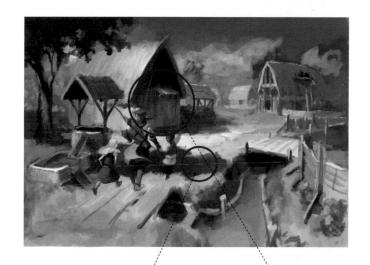

受到自然光的顏色影響，影子帶點藍色。

受到自然光和地面的反射光影響，因此靠近地面的部分比較亮。

• 注意飽和度

為了表現遠近感，畫遠處的物件時會選擇被空氣微粒散射過的色調，這就是前面提過的空氣遠近法（P.6）。例圖中的天空使用了整片比實際藍天還要更深的藍色，呈現出「晴空萬里的清新空氣」。

如果用這款經過強調的藍色來描繪空氣微粒的感覺，很容易拉走觀看者的視線，造成反效果。所以我選擇比天空飽和度稍低的藍色作為

空氣的顏色。

此外，我並沒有在亮部中加入空氣微粒的顏色（藍色）。如果連亮部都混入同樣的顏色會給人一種空氣厚厚一團，積淤不散的感覺。

為了表現「清新的空氣」，我並沒有在亮部中添加藍色。畫面由前至後也逐漸降低飽和度，表現出空間的遠近⑩。

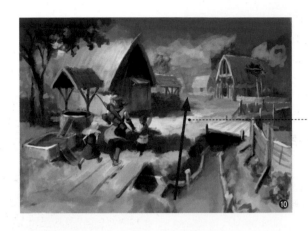

········ 隨著近景到遠景的變化，亮部的飽和度會逐漸降低，暗部的色調會越來越偏藍色。

• 別忘了固有色

太注重環境光時，很容易忽略固有色（物體本身的顏色）。若畫面中沒有固有色，就會缺少質感與重量，變得不切實際。選擇顏色時也要先以物體的固有色為準。例如樹蔭下的地面，

可以選用「固有的棕色＋自然光的藍色」。

照著這種想法選擇色彩，就可以根據所需調性控制用色。這是選色的基本原則，所以記得要多關注固有色。

[Point]

注意色溫

顏色本身會帶給人一種無法用溫度計測量的溫度，選擇時必須多加注意。大致上，紅、黃色系屬於暖色，可以給人溫暖的印象。而藍色系等冷色則會給人寒冷的印象。

1 Rank Up

畫圖不能遷就於繪圖者的方便

有人說「將各項要素組合成好看的模樣就是一張好圖」……這是不對的。重要的是在畫面中展現屬於你的世界。遷就於繪畫上（自己）的方便而畫出來的東西無論再好看，都會有種對著鏡頭刻意營造的感覺，彷彿單純的縮小模型或舞台道具，感受不到世界的開闊感，毫無生機。描繪樹木時若編排得太整齊，就會像精心打理的庭園一樣不自然。因為這樣等於無視了樹木生長的方式、地形的形成等自然界法則（定律）。想要在畫面上畫出屬於你的世界，就不能屈就於自己的方便。聽起來很矛盾，但想要傳遞出畫面內世界的寬闊感，這個心態可是很重要的。

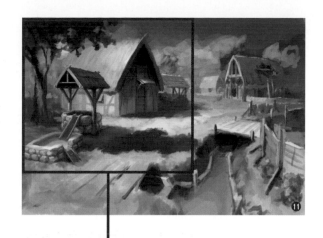

04. 刻劃重點部分的細節

於草稿階段營造出能表現概念的氛圍之後，除非必要，我不會大幅更動顏色。維持草稿階段建立的氛圍，進一步凸顯想呈現的東西。將重點擺在物體與物體間的界線，清楚勾勒出輪廓⓫。

[*Point*]

從視線集中的部分開始畫

首先從比較顯眼的地方開始畫。以例圖來說就是小屋和水井⓬。這些地方靠近人物，相對來說屬於近景，又接近畫面正中央，滿足了所有會吸引目光的條件，是整個背景之中最該仔細描繪的重點。這個階段還不會畫到底，但要清楚畫出最後要呈現的構造、質感。

➡ 參照P.28「選色的基本」
➡ 參照P.44「有角物體畫法詳解」
➡ 參照P.46「圓弧物體畫法詳解」

Rank Up

畫圖時心裡要有自己的答案

如果不了解事物的構造，務必搜尋照片等資料，參考過後再動筆※。但到最後重視的仍舊是要「畫出屬於自己的答案」。就算金完資料後還是不清楚事務的構造，例如傢具，也要自己思考它是怎麼組成的，並根據自己得出的答案來作畫。碰到不懂的就調查，並根據思考的結果動筆，這樣才算對畫負責，圖也會產生一定的說服力。只要能畫出「雖然和現實不符，但這樣也可以接受」的東西，對於奇幻世界的主題來說便綽綽有餘了。茫然地畫畫才是最要不得的行為。

中世紀歐洲 *Memo*

中世紀歐洲的都市或村落分布於廣大的森林之中，並沒有一定的秩序。例圖的作品屬於奇幻風格的「中世紀歐洲風」村莊。而這個村莊也不是在特定的規則和嚴謹的管理下所建造，所以每間屋子的位置都蓋得很隨意。

感覺很像沒有市民權，無法住在都市的一群人聚首，自行動土建屋，在此安身立命。很多村落會建於都市周圍，希望能多少分到都市的資源。然而例圖中的村莊並沒有設定得太靠近都市，而是那種「靜靜生活於大片森林中，村民間互相扶持」，經常出現於遊戲裡面的小村莊。

※請注意照片的著作權。

05. 描繪次要部分

接著要處理次要的部分，也就是中遠景的小屋、樹木和天空⑬⑭。也不是偷懶，只是不希望這部分比近景的小屋還要引人注目。稍微加大筆刷尺寸，也不要過度放大畫面，維持能看到大片面積的情況下作畫。

近景處小屋旁的柴房和中景那間偏大的家畜小屋要畫得比遠景顯眼，比近景更不顯眼。注意明度不能錯亂（P.6），畫的時候請控制筆數、粗細還有顏色強度。

[*Point*]

利用色數表現遠近感

景物越遠，使用的色數也越少。近景建築物的陰影中混雜了反射光、自然光等環境光與固有色，用了好幾種顏色⑮。相較之下，遠景建築物的陰影幾乎只有1種淡淡的藍色⑯。中景介於近景和遠景之間，所以幾乎只使用固有色黃色和空氣的藍色2色。不同構圖和調性下，依距離調整使用色數的方式也很多變。但總之要記得增加變化。

例圖的天空屬於配角，所以雲朵不會畫得太顯眼，只要可以稍微辨識出「那裡有雲」就好。遠景的小屋也是同樣道理。

雲朵和遠方的小屋不要畫太細。

近景建築物的陰影使用顏色較複雜。

遠景建築物的陰影只使用了1種淡藍色。

06. 描繪雜草

接著進入分布範圍廣闊的植物部分❶。畫到
這裡，草稿的部分幾乎所剩不多，整張畫看
起來近乎完成。地面上離人物最近的雜草要
畫得最仔細❶。而遠處就不要再一根一根
畫，而是當作整片草叢來畫❶。顯眼處的雜
草畫得夠仔細，就算其他地方只有稍微潤
飾，整體畫面的雜草也會栩栩如生。

另外，若遠景的每根草都畫得很仔細，可能
會引起不必要的關注，破壞距離感。記得畫
圖時要根據距離採取不同畫法。

➡ 參照P.34「草的畫法」

[Point]
同處近景也不能比主要物體更搶眼

小橋前方也有雜草。這部分不應該是圖上吸
引目光的焦點。雖然這些雜草位於近景，需
要清楚描繪出草葉的形狀，但也不會畫得比
畫面中央的雜草更顯眼。可以用細節多寡和
顏色濃淡來增加變化❷。

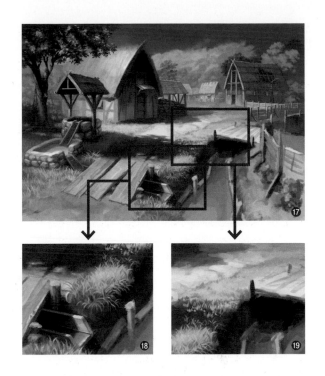

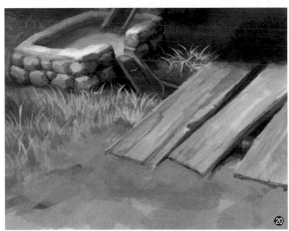

小橋前方的雜草不需惹人注目。所以別畫得太細膩，要
降低存在感。

07. 畫出樹木差異的方法

樹木也要因應不同距離和定位採取不同的畫法。以例圖來說，近景的樹木有部分超出畫面，所以我重視輪廓更勝於立體感。我想表現出樹木漂亮的外型，所以葉片形狀畫得比較細**㉑**。
中景的樹木則因為距離較遠，無法清楚辨認葉片形狀，所以重點擺在營造樹叢整體的立體感**㉒**。到了遠景，則因為空氣微粒的影響而無法辨認立體感。繪製遠景的樹木時，比起每一棵樹自己的立體感，更應該表現出樹林整體的剪影**㉓**。

［ Point ］
樹木在不同距離下的畫法

接著要介紹樹木在不同距離下的基本畫法。不過並非所有場景都適合以下的畫法。如果情境的概念是「朝著遠方那顆巨大的樹木，冒險啟程！」那麼遠景的樹木也應該畫得立體且清晰。記得注意你希望圖所呈現的概念。

| 近景 | 中景 | 遠景 |

㉑

畫出葉片外型。調整筆觸，練習各種樹葉的形狀。繪畫過程可隨時調整方向、長度、硬度，增加筆觸的變化。

㉒

不會清楚畫出葉片外型。若畫得太清楚，葉子看起來會變得很大一片。想像自己畫的不是樹葉而是樹叢，將所有葉片畫成黏在一團的球體。

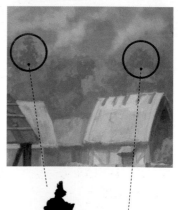

㉓

不要畫得太立體。遠方的物體越簡略越好，多聚焦於輪廓部分，剪影要看得出來是樹木。

08. 畫出材質

小橋是由長方體和圓柱體所組成。這些都是形狀基本的立體物，大致畫出感覺就好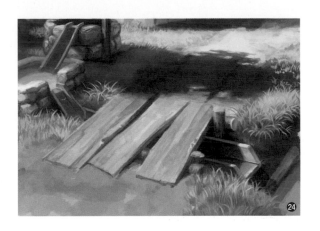。不只要畫滿表面的木頭紋路（紋理），還要注意顏色和邊角的磨損（材質），表現木材特性。只有表面紋理的圖，會使得畫面整體資訊量變得十分龐大。

➡ **參照P.44「有角物體畫法詳解」**
➡ **參照P.46「圓弧物體畫法詳解」**

09. 水的畫法

水雖然透明，卻有反射周圍色彩的性質。離水面越遠，反射效果越強（因為入射角變小）。雨停天晴後，如果從正上方看向地上的水窪可以清楚看見底部。但拉開距離來看，反而會看到水面映照出天空和周圍的景象。所以畫水的時候，畫面前方的水要畫得透明一點，後方的水面則要反射周圍景象。前方的水溝可以隱約看到水底的石頭，後方則映出藍天與小橋的底部。淺水區的表面若起波紋，穿過波紋的光就會因為折射現象在水底形成光的條紋。這種畫法可以表現出水質清澈、水深較淺的感覺。不過水溝並不是這次想凸顯的部分，所以光線條紋只會輕描帶過。

10. 描繪柵欄

靠近水溝的柵欄與後方的小橋，和前方的小橋一樣都是基本圖形的組合。忠於基本，大略畫出感覺即可。

Rank Up

將觀看視線鎖在地面上

亮暗差距明顯的地方容易吸引觀看者目光。草稿上色階段，畫面中央有光照的地面和後方的小橋顏色亮度差不多。所以潤飾時，小橋的顏色要調暗一些，將觀看者視線誘導到靠近主角的地面。

11. 畫石頭的訣竅

接著畫柵欄前的石堆❷。不用1顆1顆畫，而是當作一大團物體去畫。

[Point]

岩石集合體的畫法

畫一堆石頭的時候要區分出不同的群組。不要過度專注在某個部分上。一個個分開來畫很浪費時間，而且假如其中一部分莫名顯眼也會破壞整體平衡。不光是岩石（或森林、雲朵等），描繪集合體的時候要用整塊的角度來觀察，區分色塊群組，當整體當作一大團物體來畫。

過渡面的顏色

暗部中特別暗的顏色

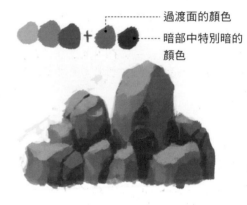

1 所有面的方向大致可分成3個群組（向上、向左、向右），分好後再整體一起畫。注意不要太注重在局部。

2 想像在**1**中增加「過渡面的顏色」，接著再補上「暗部中特別暗的顏色」，慢慢刻畫出細節的立體感。這個環節也不要只專注在局部上。

亮部中特別亮的顏色

暗部中特別暗的顏色

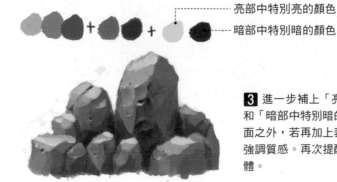

3 進一步補上「亮部中特別亮的顏色」和「暗部中特別暗的顏色」。細分出更多面之外，若再加上表面的凹凸便能進一步強調質感。再次提醒作畫時始終要放眼整體。

12. 完成人物

若希望人物自然融入風景，注意用色比注意畫法（畫風）來得有幫助。畫人物時同樣需要留意畫風景時的幾個因素，例如固有色、環境光、空氣感。

人物陰影用色中也要混入一些自然光（P.29）和來自地面的反射光，道理和畫建築物時一樣。選色固然注重感覺，但也不能畫出眼花撩亂的環境光。選擇用色時必須審慎思考理由。最後補上人物的影子，讓影子好好融入地面❷。

13. 進行最後調整

畫面的主角，也就是人物畫好後，可以說「畫面平衡已然成形」。之後只要補充不完善的部分，潤飾細節就完成了。例如畫出拖車留下的胎痕、草木的細節，還有近景房舍的細部。

[Point]
覺得畫面奇怪就回顧一下核心概念

畫面中央的景物有點薄弱。我回頭想了一下起初設定的概念，發現畫面不太符合「陽光舒適、微風吹拂的感覺」。太在意空氣感的表現，反而抹煞了中景至遠景的舒適陽光。和周遭一比不僅顏色黯淡，還有一種空氣凝重的感覺。

這裡我大膽加強由前到後所有陰影的清晰度，藉以凸顯日照強度。這樣或許會造成明度錯亂，但我仍希望日照的表現更清楚。雖然遠處小屋的距離也因此拉近了點，但還不至於破壞遠近感。調整過後更接近「陽光舒適、微風吹拂的感覺」了❷。這麼一來便大功告成。

微調至完全消除不對勁的感覺，方能加強傳遞概念的效果。正因為事先訂立核心概念，才能看出這細微的差異。

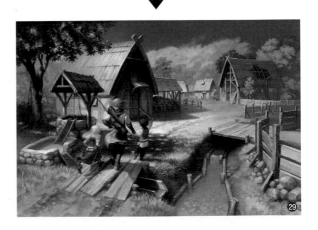

選色的基本

選擇顏色的基本方法。上手前可以一步一腳印，
分成幾個必須注意的重點來上色。

1 固有

先畫出物體本身的顏色（固有色）❶。

2 陰影－陰

接著打光並畫上陰影。先畫「陰」的部分。物
體上出現的暗處即是「陰」，也就是英文的
「Shade」。先練習畫出亮暗變化❷。

3 陰影－影

再來要畫陰影的「影」。不同於陰，影是落在地面
或其他東西上的暗處。影（影子）又稱「投影」，英
文為「Drop Shadow」。影是物件遮擋光源後於
物體背面產生，沒有直接照射到光線的黑暗區域。
練習畫上影子❸。

❶

❷

❸

④ 閉塞陰影

接著要補上影子中更加黯淡的部分④。這個部分稱作閉塞陰影，是物體跟物體接觸的部分，因為光線完全無法進入而烏漆墨黑的區塊。這種光線照不到的暗色（強色）更要小心，因為強色容易吸引目光，很可能破壞整張畫的平衡。草稿階段就要先決定好畫面上的焦點。

⑤ 自然光

接著要增添環境光。顧名思義，環境光會根據周遭環境而帶來不同的影響。以例圖來說，我們可以想到天空和地面的影響。先加上天空的顏色。天上打下的光稱作自然光。影子中角度越水平的地方，受到自然光的影響也越大。以例圖來說，落在草地上的建築物影子帶有最多藍色⑤。

⑥ 地面反射

接下來則要補充來自地面的反射光⑥。反射光是光源打在物體上所反射出來的光。地面照到光會發亮，而我們要畫出這個現象造成的影響。重點是在陰暗處加入微弱的光亮。

⑦ 強調

自然光和反射光等環境光的強度遠遠不及太陽光，因此環境光對於直接受到陽光照射的地方並不會造成顯著的影響。

但有時候為了強調環境特徵，也會在亮處刻意畫出環境光的效果⑦。如果想畫出和煦的晴天、帶有空氣感的圖，屋頂部分也可以加入自然光。如果想表現艷陽高照、天氣溫暖的圖，就在陽光照射的牆上也加入反射光。

作畫時要不斷調整顏色，直到接近自己想要的感覺為止。

Scene 2 傍晚

- 利用「光的顏色（近乎全白→泛黃）」、「天空的顏色（藍色→橘色）」、「光照角度（比白天的角度更小，且「來自上方」、「來自側邊」）」，表現白天轉入傍晚的光線變化。

- 善用圖層效果改變色調。

01. 決定核心概念

核心概念會左右你要使用的顏色。即便時間從白天改成傍晚，我也不希望改變原先設定的印象。傍晚圖和白天圖的差別，只在於「冒險者抵達村落的時間變成傍晚」而已。說到傍晚的天空，總會先想到橘色。然而橘黃色容易給人「不勝唏噓」、「寂寥」的印象。我不希望出現這種感覺，所以選用黃色～藍色的色調變化，而不是用橘色來描繪晚霞。

Rank Up

實際觀察

一般講到傍晚，腦中很容易想像出一整片橘色的風景。然而走出戶外觀察，就會發現實際上的顏色更為複雜。

傍晚時逆光的草，會因為被陽光穿透而呈現非常鮮明的黃綠色。請大家務必親眼觀察。

1

小村莊／傍晚

02. 改變植物的顏色

一開始先改變植物的顏色。傍晚的光線顏色和白天相比帶有更多黃色。使用圖層樣式、混合選項中的〔顏色〕※，替植物蓋上一層淡淡的黃綠色，就能稍微呈現傍晚的感覺❶。

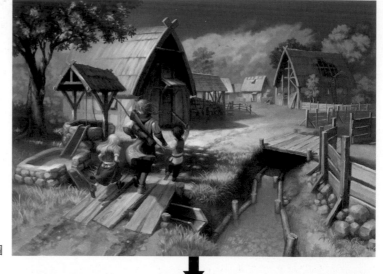

「Scene 1 白天」的完成圖

改變大面積的植物顏色，就可以畫出暮色的感覺。

03. 畫出天空的漸層

接著畫天空。光是改變色調也表現不出好看的顏色，所以我們要新增圖層，從上方開始堆疊色彩，創造由左至右為亮黃→淡黃→淡藍→深藍的漸層變化。

雲的顏色也會被天空和光線的顏色影響。配合天空的漸層，增加雲朵豐富的顏色變化。天空畫好後，整體氛圍也頓時接近傍晚❷。

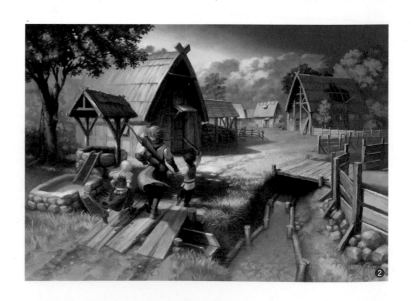

※用於調整彩色影像的色階。使用基本色的輝度、色相與合成色飽和度來調配顏色。

04. 改變陰影的顏色

陰影受天空顏色影響甚鉅，所以接著要來調整陰影的色調。由於天空的藍色面積很大，陰影維持原有的偏藍色調也不奇怪。不過和白天時的圖做出一點區別比較有趣，所以我還是會調整顏色。
選擇黃藍之間的朦朧紫作為陰影的顏色❸。利用調整方式繪製傍晚畫面時，偶爾也會用單調的暗色來填滿陰影，不過這麼一來會顯得乏味，所以還是盡量使用周遭環境的顏色吧。

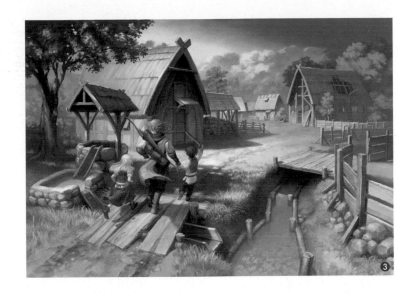

05. 光源傾斜

跟白天比起來，傍晚陽光的入射角度更斜，所以物體側面要增補光的顏色。使用圖層混合選項的〔濾色〕※1，多畫上一層黃色❹。

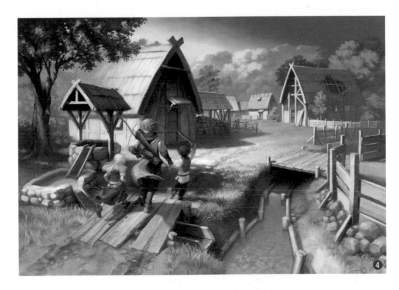

06. 加深影子的濃度

最後則要加深影子的顏色。利用圖層混合選項的〔色彩增值〕※2，選擇灰色加深影子❺。使用〔色彩增值〕時，上方飽和度較高的顏色會提升下方顏色的飽和度，如此一來恐造成色彩過於突兀，所以選擇顏色時請注意飽和度。
最後再動手補畫無法透過調整色調完成的部分，例如「影子加長」、「補上光線穿過或反射草葉的顏色」。

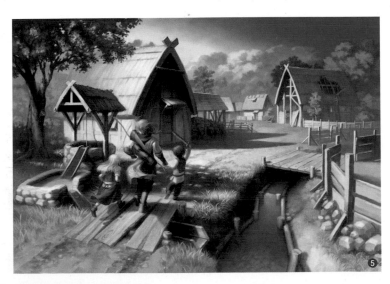

※1 堆疊影像色彩的效果。堆疊越多，畫面會越明亮、越接近白色。
※2 色彩間相互融合。會呈現出上下圖層混合出的顏色。

草的畫法

介紹如何描繪近景和顯眼處的草。
請熟記草的基本造型。

1 事前準備

先畫土地。如果草地上的草茂盛得完全看不見泥土反倒奇怪。描繪近景時混合一點泥土的顏色，看起來會比較自然。繪製土地的階段就要先決定好草的位置，並在該位置塗上少許暗色❶。

2 畫暗色的葉子

畫好土地後，用暗色描出草的形狀。從土地暗色的部分往上挑，像是竄出地面般畫出剪影❷。草的形狀採用基本的8種畫法❸。

往左右兩側傾倒，每根長短與角度均不一。這是最基本的8種畫法。

3 畫亮色的葉子

接著換用亮色畫出基本形狀。這次方向反過來，從亮處鑽入暗處來描繪剪影❹。不必仔細刻畫的部分到這個階段就可以結束。

4 形狀做點變化

現在只有左右角度不同，所以補上一些往前或往後彎的葉子❺。

5 顏色做點變化

加強明暗對比。顏色塗厚一點以製造顯眼的焦點，例如加深陰影、多畫幾片明亮的葉子。泥土的顏色也可以稍加變化❻。

6 調整密度和平衡

微調雜草密度和泥土的真實度。注意葉片長度、斜度、左右方向、明暗強弱，調整各項平衡即完成❼。

Part 2
民宅

畫出冷冽空氣之中的溫暖民宅。這部分會介紹如何畫出屋內的空間感、照明的選擇、幫助人物融入背景的用色方式等等。作畫時也要注意明火帶來的空氣感。

作者：屋久木雄太

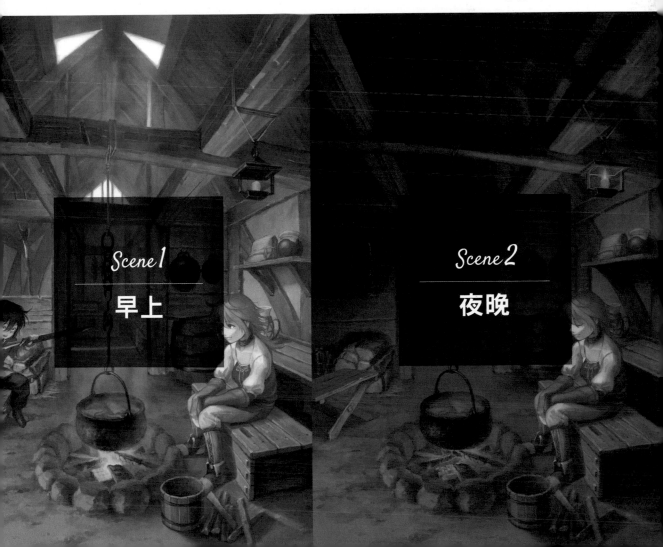

Scene 1
早上

Scene 2
夜晚

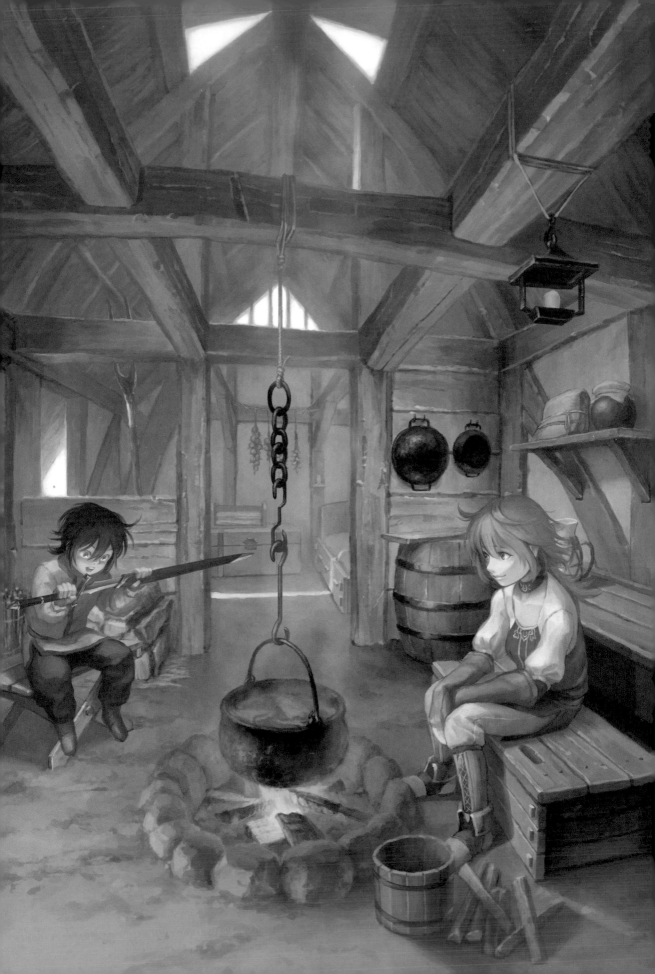

Scene 1 早上

Introduction

●先完成場景，人物之後才補上。畫背景圖時要考量之後可能補上的
　各種要素。

●登場角色有2個人。呈現圍著火堆，坐在椅子上對話的感覺。

01. 決定核心概念

畫草稿前，先將腦中的想像寫在筆記本
上。這次包含「屋子中央有火堆」、「農
具」、「安心感」、「生活感」、「火
堆很溫暖」、「樑」、「狹小的房間」。
大致掌握想畫的東西後就開始查找資料，
確定核心概念。最後決定為「民宅中的安
心感與生活感」、「寒冷的空氣與溫暖
的火堆」。

02. 畫草稿

場景若為室內，得先決定好房間的寬
度，所以要從牆壁、地板、屋頂開始畫。
火堆安排在畫面前方正中央，人物則擺在
火堆周圍。因為人物容易聚集觀看者視
線，所以我會增加人物附近的資訊量。觀
看者也會順著向後延伸的橫梁看過去，所
以視線會聚焦在畫面中央到前方火堆的區
間。
利用隔間隔出後面的房間，就可以在狹小
的室內表現遠近感。由於畫面後方屬於配
角部分，所以只要畫幾個必要的東西就
好。畫面上半部我全部留給梁和屋頂。刻
意創造視線不易聚焦的地方，眼睛才有休
息的空間❶。

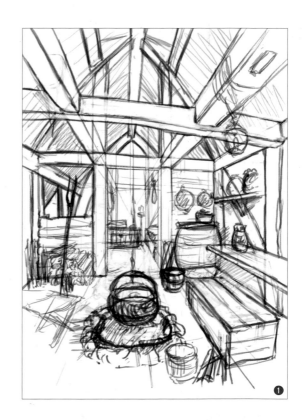

❶

Rank Up

想像生活的模樣

若覺得室內的「物品配置」欠缺真實感，除了
找更多資料，也要想像「如果我住在這裡，哪
裡會擺什麼東西？」代入角色進行思考，可以
得到不錯的成效。

03. 草稿上色

決定用色。為了用顏色表現「空氣的寒冷與火堆的溫暖」，這裡要特別注重色溫。火焰的色彩應該注重溫暖更勝於明亮，所以使用「橘紅」色系。我不要白晃晃的感覺。雖然現實上若距離太近也無法分辨空氣的顏色，但畫面後方我用了冰冷的「藍色」，以較浮誇的方式表現空氣感。物品要強調固有色，表現其存在的質量，這樣才能創造出真實的生活感。

大致決定好用色方針後就可以開始替草稿上色。先大略著色，同時注意視線有沒有往預想的方向集中，或畫面是否平衡❷。

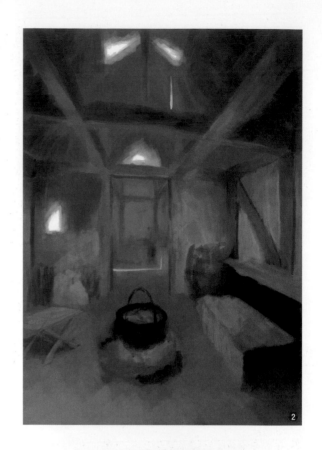

[*Point*]

安排虛構光源

乍看之下會覺得火堆是整張畫的主要光源，但其實我們是想像火堆正上方約莫畫面中央有一個看不見的光源。火堆的光源太弱，不可能完全照亮室內，只會營造出昏暗的感覺。

而且室內若只有火光顏色也很難控制焦點物體的明亮度，顏色容易顯得單調，固有色也會變得薄弱。設置虛構光源是描繪室內時常用的技巧之一。

[*Point*]

區分主副用色

畫面中央的火堆和椅子周圍要使用比較容易吸引視線的顏色。就算畫的東西質感相同，也要更換用色來區分想凸顯的部分（畫面中央的牆壁）❸與其他部分（畫面外圍的桌子和柱子）❹。

04. 顯眼處仔細刻畫

這張背景的主角是屋內中央的火堆，所以火堆周邊要畫得特別仔細❺。椅子的「光照面」受到火焰顏色影響，所以帶有一點橘色。

想彰顯的部分要畫得特別精細，但這不代表得將周圍畫得模糊。我們要用顏色與畫法來區分焦點與其他的部分。顏色越鮮艷、飽和度越高、細節越多越引人注目。利用這些現象，就可以將觀看者視線集中在你所希望聚焦的地方。火堆、鍋子、牆壁、木桶都扮演了吸引目光的角色，所以用色比四周更乾淨、飽和度更高，而且細節也比較多。

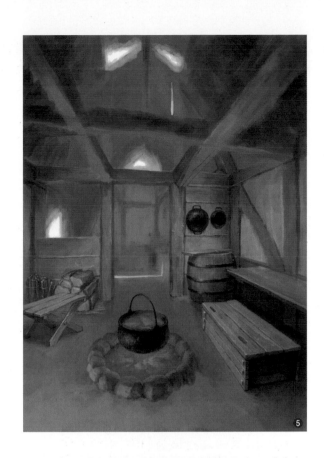

05. 配角使用混濁的顏色

屋頂和房間後頭的牆壁宜低調。只要稍微描繪，看得出來有哪些東西就好了❻。

[*Point*]

不想強調的部分得小心配色

右邊的牆壁較靠近前方，所以畫得比後方牆壁仔細。但不能畫得太細膩以免牆壁拉走觀看者視線。顏色也不像中央隔間的牆板一樣鮮艷，而是較混濁的顏色（日文中有「殺死顏色」、「使用死掉的顏色」等形容）。見圖中其他不同顏色的木材應該就能理解差異。尤其是畫面右邊的椅面和桌面之後會被人物蓋過，所以選用混濁的顏色，襯托人物本身鮮艷的顏色。

[*Point*]

畫面中央的遠方也要適度仔細描繪

房間後方的床和箱子位於畫面中央，難免引人注目。這個區域可以稍微畫得仔細一些。不要完全塗蓋上空氣的藍色，多利用鑽進屋裡的光線反射來增添顏色。

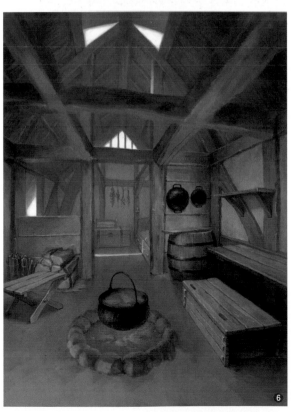

06. 小東西先畫出粗略造型

之後再畫上小東西。這種時候不會一開始就仔細描繪每一個小東西，而是先畫出所有東西概略的造型，觀察整體配色好不好⑦⑧。

顏色確定後再畫上細節⑨⑩，自然就能避免細節過多或用色太張揚。細心潤飾可是很重要的事情。也必須注意這些小東西充其量只是配角，不應畫得太過頭、太顯眼。

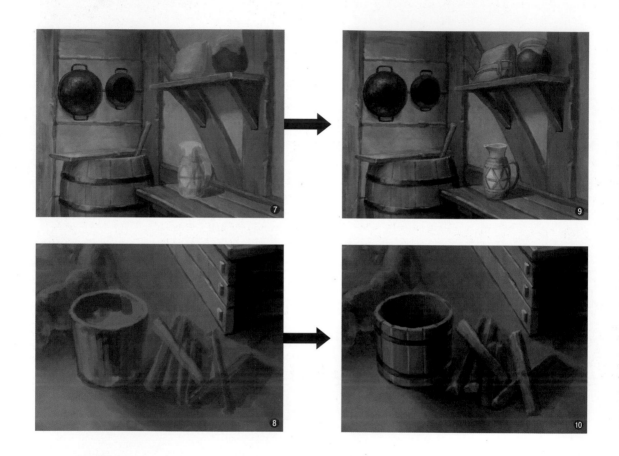

Rank Up

注意圖上各元素的定位

人一旦習慣畫圖之後，畫任何東西都很容易下意識越畫越細。但我們必須注意質感、距離、主角與配角畫法的不同，根據角色定位畫到適當的程度。

07. 潤飾整體

畫上小東西後，整張圖的主配角便呼之欲出。到了這個階段，不僅主角很好辨認，整體平衡也已經確定。接下來就是在不破壞平衡的前提下適度修飾周圍的畫面⓫。

➡ **參照P.44「有角物體畫法詳解」**
➡ **參照P.46「圓弧物體畫法詳解」**

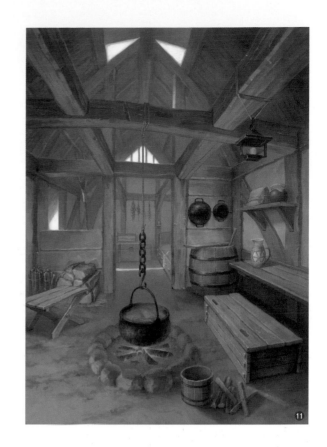

[Point]

潤飾發光物時需特別注意

潤飾火堆等發光物時，需特別注意顏色的問題。為襯托窗外烈日的強度，我不會選擇白色。使用數位軟體畫光的時候，可以採用圖層混合模式的〔濾光〕或〔覆蓋〕※等手法堆疊明亮的色彩。但如果不思考使用這些手法的理由，畫出來的表現就會一成不變。

光也分成很多種類，顏色與強度不盡相同。太陽、月亮、火、螢光燈、燈泡，可以嘗試練習用不同顏色區分不同光源。

太陽光
最強的光、活力、溫暖。

月光
安靜、冰冷、詭譎。

火光
令人放鬆、溫暖、熱。

螢光燈的光
無生命、冷清。

燈泡的光
朦朧、溫和。

※混合上下圖層，使暗色更暗、亮色更亮的功能。

08. 臉部顏色很重要

接下來要畫人物。感覺整體色調偏暗，所以我點開影像中的〔調整〕功能來提升亮度。和畫小東西時一樣，先大致塗抹色塊觀察整體平衡⑫。確認好後再逐步畫出細節⑬。人物最引人注目，尤其「臉」更是視線焦點。所以臉部用色要慎選，不要使用黯淡不清的顏色。

[*Point*]
小心明亮的白色

想要人物融入背景，選擇顏色時最好和背景採取相同的原則。「主要光源為虛構的光源，整體朦朧而無色彩」、「火堆附近要加上火光影響的顏色」、「陰影中加入冰冷的藍色」。留意這些細節，並以固有色為基礎，結合上述印象來選擇顏色。

白衣的顏色需要特別注意。畫白色物體時，很容易下意識使用雪亮的白色，但白色其實會清楚映照出環境光的顏色。

而且就整體畫面來說，為了活用戶外的光線也不能使用「純白」，一定要混合顏色。

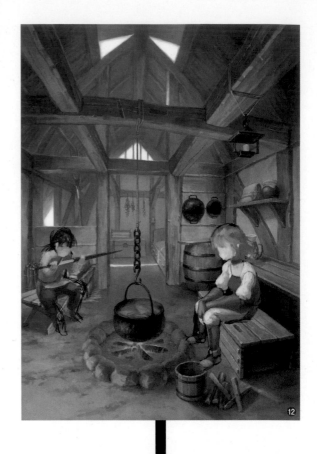

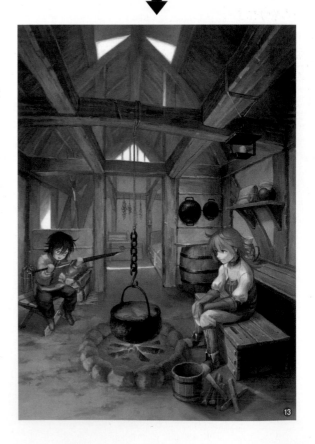

09. 完成火堆周邊

畫上煙霧，並修正火堆和鍋子掛勾等零件 ⑭。常理來說火堆會冒出灰黑的濃煙，但這樣子感覺有點恐怖。我們起初設定的概念是「安心感與生活感」，所以要避免減少安心感的要素。這裡會針對煙霧作一些小調整。

木柴和零件也參考資料重新畫過。火堆高溫的部分使用更多黃色，加強火焰顏色的強弱對比。黃色本身也是令人感受到溫暖的顏色，所以並不會過度影響整體印象。

最後再微調。我覺得少年拿劍的方式很奇怪，所以修改了一下。這樣就完成了。

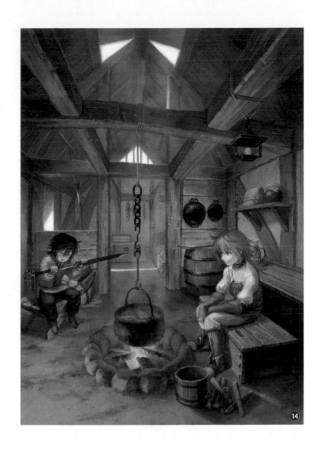

⑭

[Point]

畫火和煙的訣竅

以下為火和煙的基本畫法，請根據每張畫的情況自行調整呈現方式。平時可以仔細觀察一下符合腦中印象的火和煙。

火的重點①

區別出火焰基本的顏色與火力最強的顏色。火焰的基本色接近橘紅色，而火勢較旺的火焰則偏向黃色。原則上一團火焰不會只有一種顏色 ⑮。

火的重點②

火焰會晃動，所以不用畫出清晰的外型。可以使用〔指尖工具〕稍微模糊輪廓。別忘了畫上木柴和落葉等燃料，但不必描繪得太細膩，只要剪影看得出來是什麼東西即可 ⑯。

煙的重點①

火源附近的煙比較集中，顏色也較濃。越往上升則越分散，顏色也越淡。一開始先留意顏色濃淡，分散塗抹色塊，之後再模糊處理 ⑮。

煙的重點②

沿著煙的動向，利用〔指尖工具〕控制模糊的方向來修飾 ⑯。直接套用〔模糊〕濾鏡會表現不出煙霧的動向，而且煙的狀況也會隨著風、火勢、濕度等環境因素而改變。

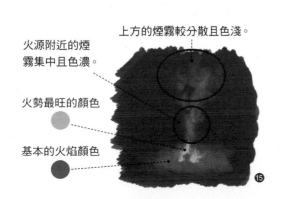

上方的煙霧較分散且色淺。

火源附近的煙霧集中且色濃。

火勢最旺的顏色

基本的火焰顏色

⑮

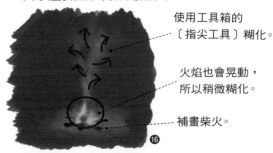

用手指根據煙的動向模糊處理
（不要整張套用〔模糊濾鏡〕）。

使用工具箱的〔指尖工具〕糊化。

火焰也會晃動，所以稍微糊化。

補畫柴火。

⑯

有角物體畫法詳解

明暗交界是重點。
此處以木箱為例說明。

◼1 大致上色

首先大致塗上顏色❶❷。光線來自右上方。概略分出頂面、左右等3個面，再著墨每一面的漸層。作畫時建議強調邊角。這個階段的要點在於利用不均勻的上色表現質感，避免畫出分明的漸層。

木材容易加工，表面尚屬平滑，但依然有木紋和本身彎曲所造成的凹凸部分。漸層太分明會抹消掉這些凹凸，所以上色時不要塗得太均勻，必須充分表現木頭的質感。

◼2 畫上外框線

潤飾時最大的重點是清楚畫出外框線，還有確實畫好面與面之間的交界❸❹。至於表面則留到之後再補。明暗交界可以凸顯出表面的凹凸。以木箱為例，面與

面的交界是最適合用來表現物體質感的部分。尤其3面相交的那一角附近特別容易吸引目光，所以更該細細刻劃。畫木箱時請優先描繪各個零件的外框。

3 細畫表面

接著來修飾表面❺❻。修飾表面時只要針對部分即可,例如視線集中處和容易看出凹凸質感的地方。以方方角角的物體來說,容易表現凹凸質感的地方就是面與面的交界,而這部分已經在❷時畫好了。所以接

下來的目標是視線容易集中的邊角地帶。
若想畫得非常細膩,可以抱著「在圖裡面製造物品」的想法來畫。例如畫木材時表現出刨刀削過後表面凹凸的質感。

4 補上對周圍的影響

接著融入周遭背景❼❽。物體周圍背景補上閉塞陰影和反射光的顏色。這裡是為了說明才畫得比較誇張。不過物體擺放之處勢必會對周圍造成影響,顏色也會

產生改變。如果只畫物體而沒有補上物體造成的影響,物體會顯得格格不入,所以要特別小心。這麼一來就完成了。

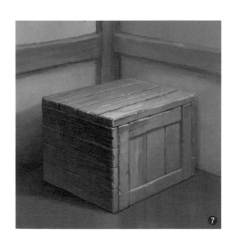

※為便於各位讀者理解,這裡特地將❹的內容獨立成一個步驟解釋。但這樣的畫法可能會破壞畫面平衡,所以在草稿階段就必須決定好用色。基於以上理由,最好還是❶的階段就畫上物體對背景的影響。請各位記得,不要後來才補上閉塞陰影等融入背景的環節。

圓弧物體畫法詳解

圓弧可以透過上色方式來表現。
此處以木桶為例說明。

🔳 大致上色

首先大致塗上顏色❶❷。光線來自右上方，和畫木箱時一樣畫出顏色分布不均的漸層。我們必須用上色方式來表現圓弧感，所以要區分亮部、陰影，並記得畫出陰影受到反射光的影響。這麼一來就能在亮部與陰影交接的地帶畫出所謂「明暗交界線」的陰暗區塊。亮部中各處的亮度也會因面向角度不同而產生差異。

面向角度與光線入射的夾角越接近垂直，顏色就越亮。側面的部分雖然沒有頂面那麼亮，但也會因角度而產生亮度差異。這點應多加注意。依照亮部、明暗交界線、反射光的順序編排顏色，就可以透過顏色表現出圓弧感。

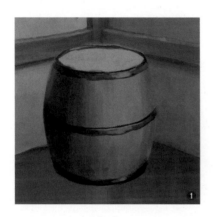

🔳 畫上外框線

和木箱一樣，首先要重點描繪外框線❸❹。
這個階段也要清楚畫出金屬和木材的交界。

❸ 細畫表面

外框線畫足後，接著修飾表面❺❻。由於金屬的顏色較弱，這裡稍作加強。金屬上的高光會成為目光焦點。描出木板間的交接處，接著再仔細刻劃容易看出表面凹凸的區塊以及表面細節。前面說過明暗的交界

地帶容易看出表面的凹凸質感，而圓弧物體上最容易看出表面凹凸的地方，就是接近明暗交界線的亮部。這個區塊稱作半色調，半色調的部分需仔細畫出木紋的凹凸。

5

❻

❹ 補上對周圍的影響

和木箱一樣，融入周遭背景❼❽就完成了。

❼

❽

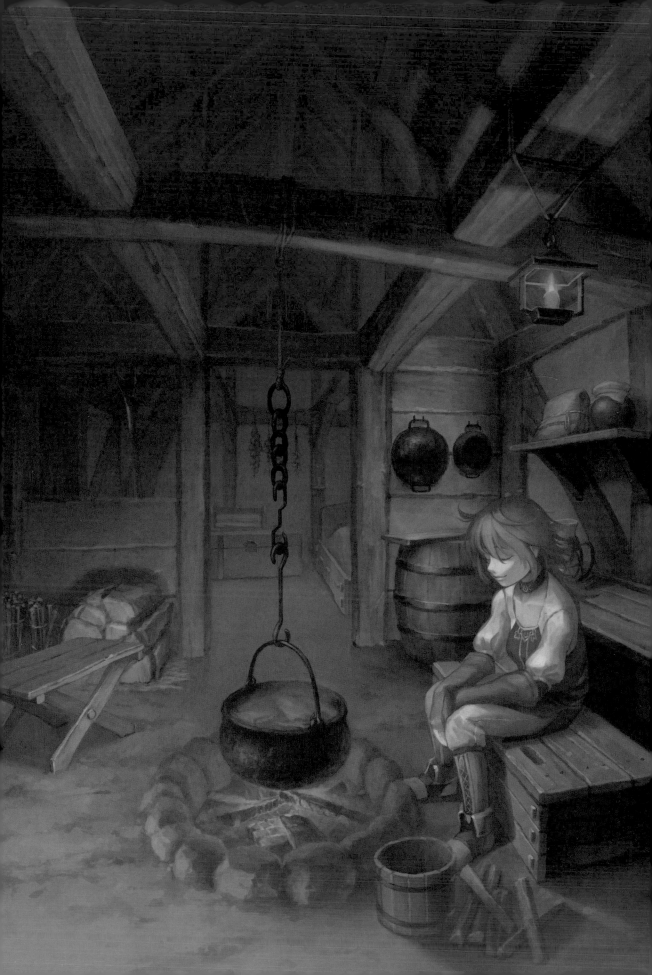

Scene 2 夜晚

Introduction

● 以火堆和吊燈的火光為主要光源，整體光線偏紅。

● 和白天時相比，火堆的主角地位更強。

● 想像「只聽得到柴火爆裂聲的靜謐夜晚」，整張圖調整為夜晚的色調。

01. 整體亮度調暗

先利用影像中的〔調整〕將白天的圖❶
大致調暗，接著再將火堆所在的畫面下方
稍微調亮❷。

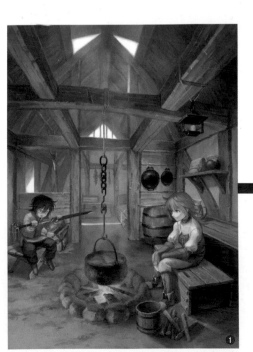

「Scene 1 早上」的完成圖

02. 門窗緊掩

晚間少了太陽的溫暖,整座村子溫度掉了不少。所以我決定關上門扉(左側和上方)。這裡只能手動補畫,無法透過調整色調來表現❸。

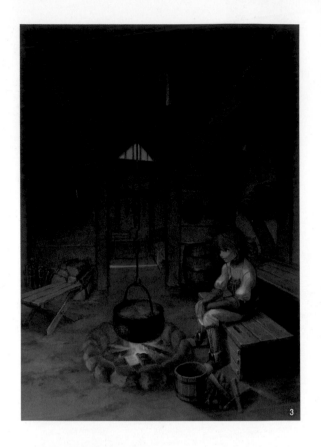

中世紀歐洲 *Memo*

民宅內的東西不多且擺設簡單。為了確保狹小屋子裡的生活舒適,屋內擺了摺疊椅、桌子、床,還有收放貴重物品兼座椅的木箱。其他還有如鍋子盤子等吃飯用的器具、碗盆、木桶等裝湯裝水的器皿,以及農具、毛毯、稻草床墊。

屋子中央會有個兼具照明與保暖功能的火堆,形式多為鑲在地上的地爐,排煙口則位於屋頂上。雖然我們經常會想到連著煙囪的那種石頭壁爐,但那其實很昂貴,大多只出現在富庶的家庭。貧困的地方可以看到住屋和家畜小屋蓋在一起的居住模式,不過這座村莊則是分開。整座村子共用一座家畜小屋,由少數村民代替全村的人負責照顧家畜。

03. 調出火光 照出的顏色

我們先將現在的圖放一邊,製作另一張染上火光顏色的畫面。圖層模式調成〔柔光〕※,並抹上一層❹的顏色。不能只是單純加亮,還要畫出感覺得到火焰溫暖的顏色❺。

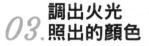

火的顏色

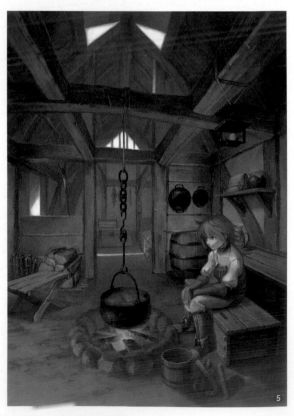

※根據堆疊顏色的亮度改變原牛圖層的色彩,亮處會變得更亮,暗處則變得更暗。對比效果較〔覆蓋〕模式微弱且溫和。

04. 和原本的畫面合成

先將❺的圖做成遮色片（P.140），以便後續和❸的畫面合併。思考火堆和提燈的光會照到的部分，並用手繪方式畫出剪裁遮色片※的範圍❻。❻遮住❺之後就會得到❼。接著再將❼疊到❸上就可以得到❽。

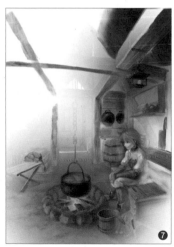

05. 添補夜晚的要素

補上窗外的顏色和提燈的火光。門關起來後不應該出現自門縫透進來的一道光，所以要塗掉❾。提燈的火和火堆一樣別畫得太白。

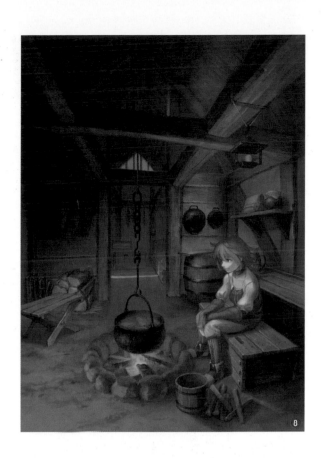

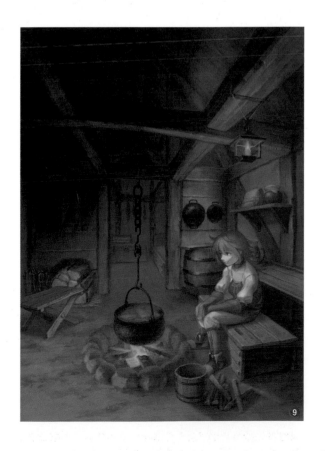

※用下方圖層的透明區域擋住上方圖層畫面的功能。

06. 陰影搖曳的感覺 很重要

最後再補上陰影，增加氣氛❿。由於火焰會搖晃，故影子的輪廓不能畫得太清楚⓫。畫的時候要想像影子也跟著搖曳，但要特別注意搖曳並不等於模糊。

畫面左上比較冷清，所以我將提燈的光打在梁的右邊。這裡無法用影像選項中的〔調整〕功能調出好看的顏色，必須手動畫亮一些⓬。梁一旦變得顯眼，向後延伸的線條也會更清晰，觀看者更容易辨識空間。

人物的臉和火堆的木柴也要手繪調整。最後在火堆和提燈的部分將圖層模式改為〔柔光〕，並疊上些許紅色就完成了。

Part 3
鋪石磚路的城鎮

我們要畫出非常有中世紀歐洲味道的石磚路街景，還有造訪城鎮的主角。晴天和雨天2種情境下，可以看出主角周圍的感覺完全不一樣。這部分也會講解該如何挑選顏色才能清楚呈現核心概念。

作者：屋久木雄太

Scene 1

晴天

Scene 2

雨天

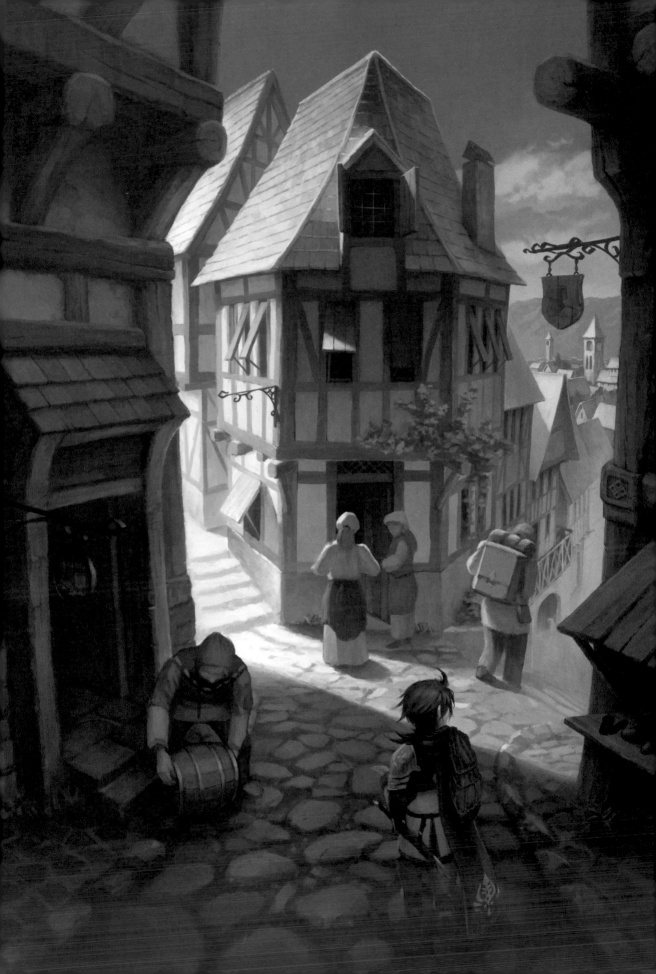

Scene1 晴天

Introduction

●作畫時要妥善利用明暗的效果。

●多花一些時間決定顏色，才能好好表現核心概念。

01. 決定核心概念

畫草稿前先將腦中的想像寫在筆記本上。
這次的想像包含「有活力的街道」、
「狹窄的天空」、「小巷子」、「狹窄
的道路」、「刺穿陰暗的光」、「石
磚」、「有變化的陰影顏色」、「木造
房屋」等等。
而核心概念則定為「溫暖的陽光灑落，
被高大建築物包圍的狹窄巷道」、「為
了表現寬闊的遠近感和高度，陰影不會只
使用1種顏色」、「充滿朝氣的街道（街
上有多個人物）」。

02. 畫草稿

畫面中央安排建築物，左邊有條往上走的
路，右邊則有往下走的路，並在右方挖
空一處來擺放遠景。石磚大約占畫面總面
積的3成，其外圍皆被建築物包圍❶。
現階段（❶）是中央的建築物最吸引視
線。不過一旦放上人物，觀看者的注意力
就會轉移到人物身上。配置多名人物則又
會分散視線。比起將視線聚焦於1點，不
如以中央建築物作為主角，畫出能綜觀所
有配角人物和周圍模樣的圖。

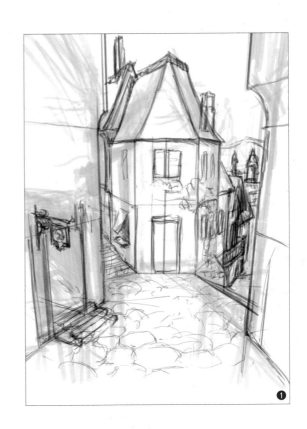

❶

中世紀歐洲 *Memo*

因管理不善，大家蓋房子亂無章法，導致整個
城市活像座迷宮。都市周邊有防禦外敵的城牆，
而為了提升城牆內有限土地的使用效率，建築
物一般都有2～3層樓。因此道路幾乎都籠罩在
建築物的影子中，整體亮度偏暗。

03. 草稿上色

開始在草稿上著色。

[*Point*]
選擇最重要的東西
我當初在替草稿上色時有點找不到方向。這裡會解說我為什麼困惑，到最後又是怎麼決定用什麼顏色。

第1次❷
我打算利用穿入暗處的光來營造畫的氣氛，所以畫面整體安排較多陰暗處。在整體偏暗的圖中放上明亮的顏色可以吸走觀看者的視線。而我打算表現出陽光的溫暖，所以地面上的影子我使用偏冷色調的藍色，試圖透過對比讓明亮處看起來比較溫暖。我還加入綠色，打算利用對側建築物的反射光增加影子明亮溫暖的感覺，結果卻畫出冰冷又沒有活力的印象。

第2次❸
我推測圖❷中，「中央建築物影子的綠色看起來不怎麼溫暖」。像綠色這種中間色，色溫會隨著相鄰的顏色而改變。可能是因為右後方就是不起眼的冷色，所以相鄰的綠色才沒有溫暖的感覺。
於是我將前方的綠色和右後方的藍色對調，並在正面與左後方建築物中加入綠色來表現反射光效果。結果右後方的綠色有了溫度，也能感受到反射光線的明亮。但還是沒能消除冷冰冰的印象，根本感覺不到城鎮的活力。

·第3次❹
決定概念的優先順序。我決定最優先的概念是「溫暖的陽光灑落，被高大建築物包圍的狹窄巷道」。左後方建築物因受到來自屋頂的強烈反射光，陰暗面也要上一點暖色。中央建築物同樣加入一點黃色，表現出地面的反射光。
消除打在右前方建築物上的光，重視左後方的光色。我也降低了天空的藍色，多表現暖色。原本想用冷冷的紫色來表現巷道內的反射光，但現在我將重點集中在描繪陽光的溫暖。比起反射的效果，我傾向選擇表現光的散射，所以使用較鮮豔的黃色。

雖然稍微刪減了想畫的要素，但也因此能充分表現第一順位的「溫暖陽光」。這種必須犧牲一方才能達成某件事情的關係，稱作「抵換（取捨）」。為避免所有事情不上不下，「選擇保留最重視的事情」也是很重要的想法。

04. 細畫建築物

接下來進入建築物和石磚路的環節。建築物為木造建築（以木材建立骨幹，牆面用泥土填滿），草稿上色時使用的顏色就是想像中土壁的顏色。而接下來可以使用木材的固有色補上木材骨幹的部分。房屋輪廓若沒有變化會很無趣，所以2樓畫得比較寬、比較凸。窗戶也畫上玻璃。
我希望石磚路上鋪的不是整齊劃一的四方形磁磚，而是形狀自然的岩石 。

中世紀歐洲 *Memo*

都市區的民宅大多為2～3樓建築。以木頭構成梁柱，並以土填牆。地基部分用上石頭，非常穩固，屋頂則為三角造型的「懸山頂」。例圖中建築物的1樓是店面或工作區，窗戶外頭有上掀式窗板。窗板可以拿來遮陽，掀開後窗台還可以直接當作商品架。
屋內暖爐在的地方是廚房，且同時兼具飯廳與客廳的功能。煙囪貫穿整棟建築物直達屋頂，所以2～3樓也很溫暖。2樓為居住空間，大多並沒有隔間，全家人都睡在同一個空間。3樓是閣樓，大多當倉庫使用，保存煙燻豬肉、醃菜、果醬等食糧。如果是技工的屋子，裡頭可能還住著學徒。

05. 確定建築物外型

我重新檢查一遍，發現就繪圖的角度來看，玻璃部分的顏色的確很適合，但玻璃在當時十分昂貴，所以後來選擇捨棄，取而代之的是掀開的窗板。這麼一來形狀上也有更豐富的的變化。草稿的時候有畫植物，所以這邊要補一點綠色。不過這樣有可能在後面成為破壞畫面平衡的元凶。其實應該在草稿上色的階段就畫上去，避開這個風險才對 。

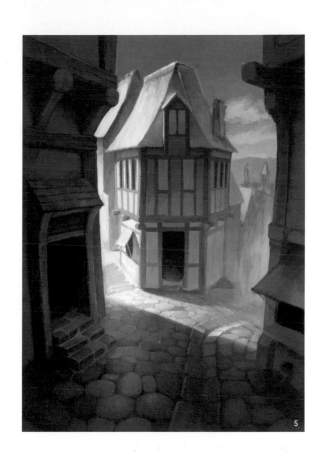

06. 中景～遠景不用 畫得太細膩

接下來要完成中景～遠景部分的建築物。重點擺在補充木頭架構的細節，並避免看起來太厚重。稍微克制固有色的表現，能低調則低調。

石磚路的部分，如果岩板鋪得太漂亮會破壞印象，所以暫且先不動 **7**。

07. 添補顏色，增加活力

感覺圖面太清淡，沒什麼活力。這裡先不管畫面變厚重的可能，補上一些固有色。替屋頂增補固有色時，也要留意來自左後方的光線。不是整個畫面都要補色，下方保留光線原本的顏色可以表現出該處質感。加上橘紅色後看起來有活力多了。

前方的建築物並非這張圖的重點，所以固有色特別淡。不過為了表現出質量和存在感，牆壁的顏色、木材的顏色、屋頂的顏色、地基岩石的顏色我區分得比較清楚。雖然乍看之下很像教科書上的用色範本，不過和 **7** 相比，這樣更凸顯出陽光和陰影顏色的趣味 **8**。

[*Point*]

先從大地方開始畫，維持整體進度相同

要鑑賞一張圖，得從整體平衡的角度來評判。你在一處動筆，勢必會影響其他部分看起來的樣子。所以畫圖時不要在小地方上鑽牛角尖，應該從寬闊的地方開始畫。且重要的是時時注意平衡，判斷進度，再慢慢往細節畫。

08. 石磚路的質感

再次回到石磚路上 。這裡畫的是一般那種岩板部分稍微凸起的石磚路。大家聽到岩石，很可能會馬上想到表面粗糙、坑坑巴巴的模樣，但拋磨過的岩石其實會反射出亮麗的光澤。這條石磚路肯定早已被城鎮居民踏過無數遍，表面磨損嚴重，變得平滑無比了。岩板間的縫隙填滿了沙子和碎石，而縫隙處就沒有岩板那麼會反射周遭的顏色了。岩石和砂石的明暗平衡在道路中央和邊緣則是顛倒過來的。原因在於岩石和砂石的反射強度不同，意即材質不同。只要畫出這種差異，即使表面不畫上紋理也能表現出質感。各位一定要仔細觀察實際的情況。

➡ 參照P.61「石磚路的畫法」

09. 加入人物草圖

背景大致完成後就可以開始畫人物了。一開始先簡單畫，確認過整體平衡後再補充細節 ❿。

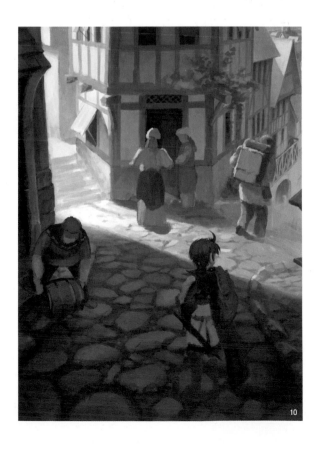

10. 潤飾人物

最前方的冒險者是主角，應該要最顯眼。接著是抱著木桶的人物，再來才是最後面的3個人。可以用細節多寡來拿捏平衡⓫。

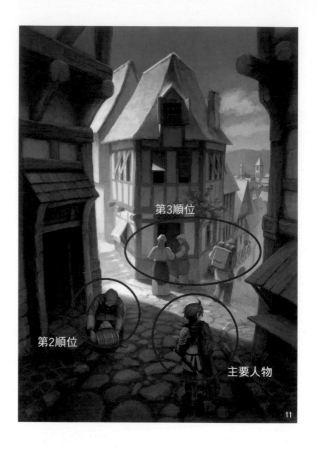

第3順位

第2順位

主要人物

11

[Point]

主角之外的人物必須小心使用固有色

畫人物時，基本上必須注意環境光，想辦法融入背景。而配角人物還必須小心使用固有色。例如站在建築物門前面對我們的女性，雖然預設她身上的衣服是綠色，但如果使用清晰可辨的綠色會太搶眼。

這個人物不能比中央的建築物還搶眼，所以最好是和背景的顯眼程度差不多。如果選色時參照背景的原則，那麼人物勢必會變得顯眼，所以固有色要用得保守一些。配角人物的固有色不要太鮮明，多染上一點環境光的色調就可以融入背景，甚至可以用近乎背景環境光的顏色來畫。

11. 潤飾整體

最後再潤飾招牌、屋頂的瓦片、讓人物融入場景的陰影⓬。就算背景畫得再細膩，一旦放上人物，人物還是會搶走目光焦點。所以最後潤飾階段必須確定畫面強調的重點在哪裡，比如「該怎麼樣才能讓背景比人物更顯眼」、「該強調哪個部分」。

重視自己的堅持

我無論如何都想把右前方的建築物畫成鞋鋪，所以就把鞋子陳列在窗框上了。左前方的建築物為酒館，中央的建築物則是酒館老闆名下的客棧，設定上是提供喝醉的客人睡覺用的。之所以沒有掛招牌，是因為1樓出租給他人作店面，但店家還沒正式進駐的關係。這些地方在畫面上都不是很重要，但想畫好這些部分的堅持會成為繪畫者的附加價值，也會讓你的圖越來越有味道。

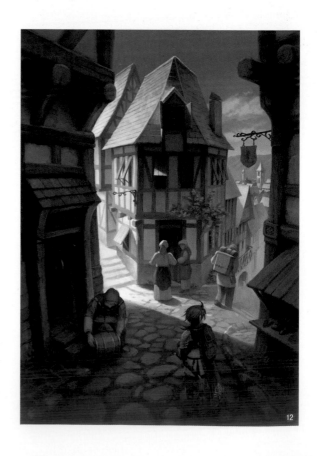

12

石磚路的畫法

這裡會介紹歐洲非常
具代表性的石磚路該怎麼畫。

1 打底準備

先畫底部的顏色。想像石頭的質感，
並留下筆刷塗抹不均的痕跡❶。

2 畫上表面

活用不均勻的上色，描繪表面的凹凸
❷。

3 畫上縫隙

縫隙不是漂亮的直線，應該畫得斷斷
續續、有粗有細。這麼一來就能畫出
表面凹凸的感覺，線條顏色也要區分
強弱❸。

4 畫上邊角

畫出岩石邊角的高光。高光和縫隙一樣，可以透過
線條描繪的方式來表現質感。如果不特別講究細節
的話，畫到這個程度就好了❹。

5 增加岩石表面細節

如果要再講究一點，可以增加岩石的面。畫的時候
想像削掉邊角，讓岩石帶有一點弧度。留意光源，
增加亮度的層次。面的數量增加，凹凸表現的變化
也會變得更多樣。如果再加上裂痕或缺角看起來會
更細膩❺。

6 增補固有色

若光影顏色太鮮明，畫面顯得過於單調，可以用
〔覆蓋〕或其他方式增補石頭的固有色。只要畫出
帶有石頭味道的顏色，每一塊石頭看起來也會栩栩
如生。這麼一來就完成了❻。

※原則上用色應該在草稿階段定下來，所以草稿上
色階段最好就先將石頭的細節用色全部畫好。千萬
別習慣最後才增補固有色。

Scene 2 雨天

Introduction

●作畫概念為「陰雨籠罩下的城鎮，冷酷地迎接尋路的旅人」。

●改變空氣的顏色，增加空氣中的水分，物體看起來也變得不一樣。

01. 整體顏色調暗

首先將原圖❶整體色調調暗。太陽被雨雲遮蔽，整體光亮減少。這裡也配合核心概念將人物縮限到只剩1名旅人❷。

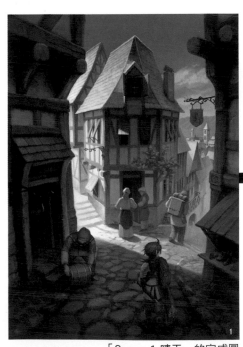

「Scene 1 晴天」的完成圖

02. 塗改天空顏色

接著來塗改天空的顏色。前面提過，晴朗的天空即是稱作「自然光」的光源，會影響物體呈現出來的顏色，所以最好趁早改變天空的顏色。目標是畫出讓人看了便會感到些許不安的顏色。

另外，雨天時空氣濕度較高，所以物體看起來也會比較朦朧不清。至於雲朵形狀則模糊處理❸。

03. 塗蓋掉原本照到太陽的部分

原本白天有照到陽光的部分，可以用圖層模式的〔色彩增值〕抹上一層淡淡的藍色。

之後還會調整交界處等細節，所以先大致塗蓋掉亮光處即可。調暗至和右邊陰影差不多的程度❹。

04. 調整交界處的細節

修飾大致上色時變得有點髒兮兮的地方，例如影子的邊界。雖然只是微調，不過前面也說過，雨天時空氣中的水分會使物體看起來一片朦朧，所以別畫得跟晴朗白天時一樣清晰。屋頂這些色彩明亮的部分也要補畫，調暗一點**⑤**。

[*Point*]
想像人在雨天會採取的行動

下雨的時候，原本打開的窗戶會關起來**⑥**。只要好好思考人在下雨的時候會有什麼舉動，就能發現哪些地方需要修改。

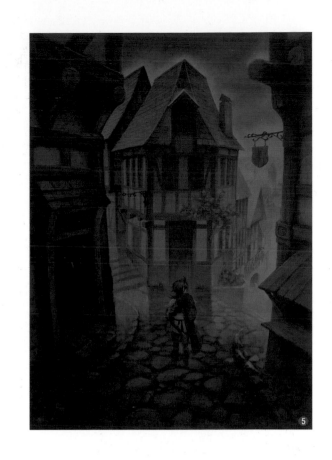

⑤

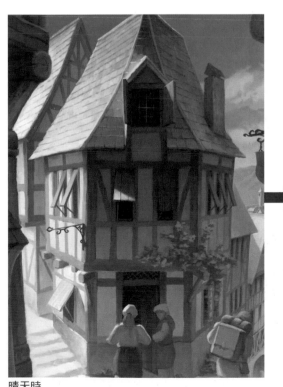

晴天時

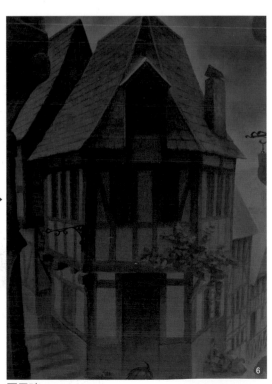

⑥

雨天時（修正後）

05. 畫上燈火

有時為了保持畫面整體色調皆偏冷色，燈火不會畫得太溫暖，甚至有點蒼白。不過在冷色中加入少許暖色更能表現出雨天的寒意。這次我選擇第二種處理方式，所以用黃色來描繪燈火⑦。

[Point]
潮濕的地面會反射景物

物體濕掉，也就是表面包覆了一層水後，質感也會改變。物體表面的模樣會根據水的反射率產生變化。在思考濕地表面會反射什麼時，不妨想像地面是一面鏡子。如果是鏡子的話，應該會映照出建築物的倒影。

石磚路面雖被雨水打濕，但其本身的形狀也可能扭曲倒影、弱化反射效果，反射的影像不會太清晰，所以室內透出的光打在地上要畫得比原本的光還暗。反射出來的顏色會比原本的顏色來得暗⑧。

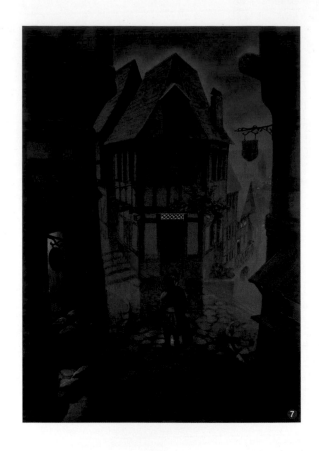

原本的光

反射後的光

06. 用顏色表現反彈的雨滴

如果要一粒粒畫出雨滴的質感未免太辛苦，我們可以透過顏色的亮度來表現。例如地面和屋頂等直接受雨打的地方會反彈雨滴，顏色也會比較明亮❾。
畫到這裡已經差不多完成了。接下來則要調整細節，提高精緻度。

07. 地面畫上雨的要素

雨水會順著路面的凹凸形狀流動，凹處會積水。這些細節也要畫出來。雖然剛才已經用顏色表現出大粒雨滴反彈的情形了，不過畫面前方同樣畫出雨滴彈跳的表現也很有趣❿。全部都靠手繪實在太累了，可以使用特殊形狀的筆刷⓫採印蓋方式畫上去。

地面反射的光線加上強弱效果

最後要調整地面反射光的細節。全部使用暗沉色並畫得比較模糊，只能呈現出被燈光照到的呆板表現。如果在岩石邊角勾勒特別明亮的顏色，就可以區分出強弱⓬。

9

10

12

充分利用有的東西

⓫所使用的印章在本書還是第一次提及。不過我經常使用這個工具在短時間內添加岩石的質感。後來試用過發現效果也很類似雨滴反彈的樣子，所以我在畫雨滴反彈時也會用這個筆刷做成的印章來處理。數位軟體工具的優點就在於可以實際試用後再判斷合不合適。
付費購買專用筆刷或拿照片當素材製作效果前，先試著利用現有的工具「畫出相似的表現」。這也是很重要的技能。

⓫

08. 增加雨天的效果

最後要畫上雨水。首先在畫面上畫出許多點，並利用濾鏡選項中的〔動態模糊〕就可以簡單搞定。距離越遠，雨滴越小，密度也越高。將圖層分成近景、中景、遠景，區分不同距離下的雨滴密度，看起來會更逼真❸❹❺。此外，這張圖的構圖是稍微俯瞰的角度，所以要配合視線高度調整雨滴落下的角度❻。

最後進行微調。我將人物身上披的布畫得更有淋濕的感覺，也稍微加強了地面反彈雨滴的效果，藉此調整雨勢❼。

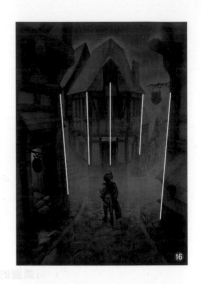

13 近景

14 中景

15 遠景

17

Rank Up

雨滴效果最後再加

只要調暗畫面再加上雨滴效果，看起來就會很有雨天的味道。不過得小心，別讓畫面效果欺騙了自己的眼睛。務必先利用反射和水的話法來表現下雨的感覺，最後才能套用效果。

Part 4

大教堂

教堂擁有美麗的花窗玻璃和具象徵意義的神像。這個部分會介紹只畫一半的畫面，再利用左右翻轉技巧做出對稱空間的方法。透過自然光和逆光2種情境，學習調整光線強度的方式。

作者：J.taneda

Scene 1

Scene 2

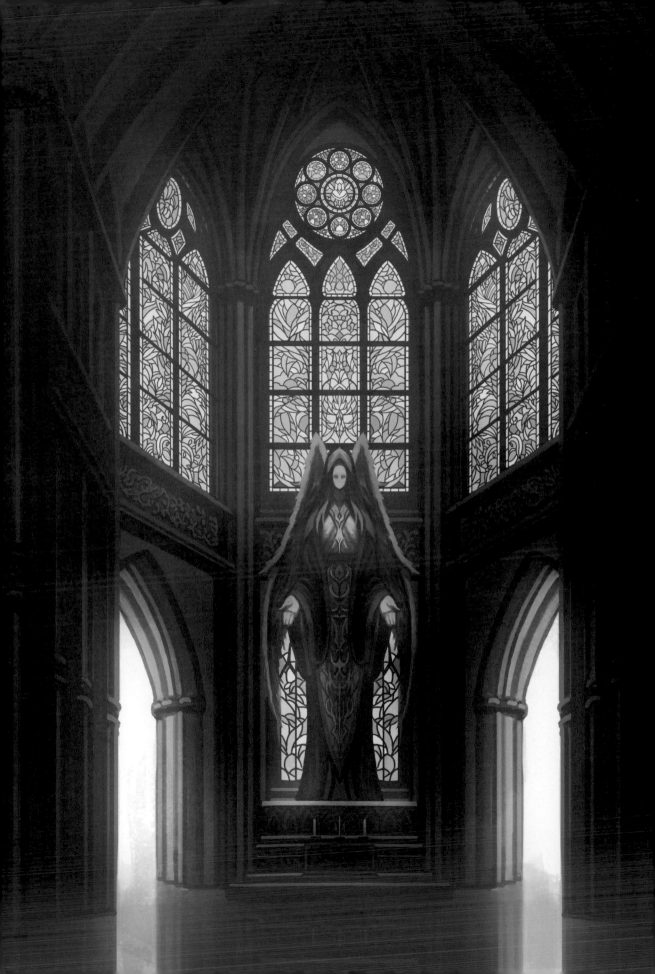

Scene 1 自然光

Introduction

● 製作對稱構圖。對稱的構圖通常會給人「安定感、保守、肅穆」等
感覺。

● 我會解說只畫一半的畫面再利用翻轉完成整張圖的方法。這個方法
也可以節省作畫時間。

01. 設定輔助線以便打造對稱版面

點選〔檢視〕>〔新增參考線〕>〔垂直
50%〕。記得「50%」的欄位要連單位一
起輸入❶（也可以利用不同單位微調輔助
線的位置，例如50pt）。

這次採取一點透視圖法（P.10），所以我
們要在輔助線中央擺上不透明度較低的放
射網格，這樣就有可大概參考的基準點了
❷。放射網格上水平的橫線就是視平線，
安排物體時要參考這條線。

然而過度在意網格可能會畫出僵硬的圖
面，所以也有人會先畫一定程度的草稿後
才套上網格。

我這次想用茶色作為底色，所以先在整張
圖上填滿顏色。

[*Point*]
取消靠齊

如果開啟靠齊功能，畫圖的時候筆刷就會自
動被參考線吸過去。這樣子沒辦法好好畫
圖，所以要先點選〔檢視〕>取消勾選〔靠
齊〕。

※❷…出自mocha「減少煩惱時間，增加動筆時間的背景（基礎概念Only ver）」
（https://booth.pm/ja/items/8018）

02. 畫一半的草稿

由於這次採對稱構圖，所以草稿畫一半就可以了❸。

[*Point*]

留意建築物的格局

畫的時候要確實掌握建築物的形狀和格局，否則畫面
的前後景關係會變得很奇怪。「畫面前方的東西要畫
在前方」。聽起來很理所當然，但有時畫得太複雜反
倒容易忘了基本。作畫時須忠於基礎原則。

03. 左右翻轉 確認整體圖面

畫到一個段落時，可以先複製半張圖並左右翻轉，確
認一下組合起來的樣子。由於版面上已經塗滿顏料，
所以現在可以將剛才取消的靠齊重新勾選起來，並使
用〔矩形選取畫面工具〕選取不需要的範圍，按下
〔Delete〕刪掉其中一半的畫面（勾起靠齊後正中央
會出現紅線，很好辨認※）❹。
接著按〔Ctrl＋J〕將剩下一半的圖複製成新的一張圖
層。移動新圖層至切齊右側邊界，再按下左右翻轉
❺。過程中隨時都可以像這樣複製畫面並翻轉來確認
成果。

Rank Up

就算不完全對稱也沒關係
畫面完全對稱也可能令人感到無趣。不想過度
強調對稱的時候，可以故意安排非對稱的部分
減輕呆板感。

04. 花窗玻璃上色

新增覆蓋圖層，先在花窗玻璃的位置塗上大致的
顏色後合併圖層❻。接著補上概略的細節❼。畫
好一半後再像前面的步驟一樣，不時複製翻轉畫
面確認成果。

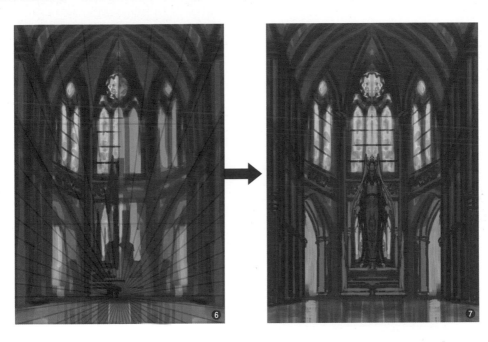

05. 調整畫面對比

新增〔曲線調整圖層〕，稍微調整畫面整體的
色彩對比❽❾。之後再合併調整圖層。

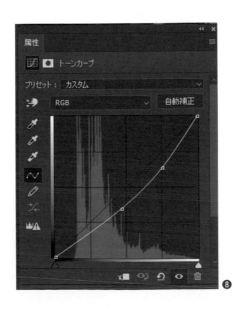

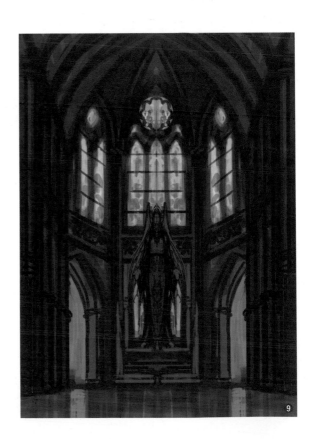

06. 加入光線效果

點選筆刷的〔噴槍樣式〕在覆蓋調整圖層上塗抹光的效果（顏色數值為[2]fffbd5）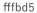。先畫出光線效果是為了確認整體繪圖的大方向（最終潤飾的時候才會正式添加效果）。

圖中沒有螢光燈等光源，如果直接採用真實的光源，花窗玻璃看起來會變得很朦朧。但花窗玻璃是很具象徵性的部分，所以要稍微扭曲現實，增加外頭的光量，畫得清晰亮麗一點。

確認完畢，繼續動筆畫圖之前，記得先關掉光效果的圖層避免受到干擾。

fffbd5

07. 畫神像

這座大教堂並非某特定宗教的教堂，而是虛構的信仰。但還是要畫出西方的聖潔氣氛。圖中安排一尊神像作為信仰對象的象徵。想像教堂深處有座講壇，講壇背後則有信奉的神像和花窗玻璃。

雖然很想仔細描繪臉部，但由於神像位於畫面後方，所以也不用畫得太細膩。這裡必須更重視神像的輪廓和立體感⓫。

[*Point*]
思考神像設計

神像的姿勢非常重要，請配合主題設計適切的姿勢。例如我設定這次的主題為「母性與慈愛」，並針對這項概念查詢了許多資料。

這次是在畫整張圖的過程中同時設計神像，不過也可以先把背景擺到一邊，專心設計神像。不過神像充其量只是圖面上的其中一項要素，如果將設計好的神像放入背景圖時覺得突兀，可以再補畫或刪減。繪圖過程記得要反覆斟酌每個環節。

　2　可於「檢色器」的#欄位中輸入16進位值來選取顏色。

08. 建立新的參考線

接下來要將大教堂的深處畫得更清晰。後方空間兩側的牆壁因面對角度不同，所以要建立新的參考線來幫助輔助清稿。將視平線（EL）挪到放射網格中的平行線上❶。

我將深處角度不同的兩個部分想作二點透視圖法（P.10）❸。整個放射網格沿著EL向右移動，將消失點平移到離草稿很近、角度剛好的位置。移動消失點時務必緊緊貼在EL上平移。如果上下移動的話，等於變成有多條EL，會破壞整張圖的整體感。當你找到一個適當的位置，就在輻射狀的中心處插入一條縱向的參考線，確定消失點的位置❹。

12

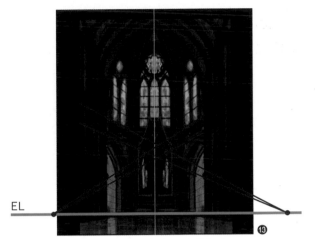

❸

EL

紅線部分就是後方角度不同的部分。

整個放射網格貼著EL往右邊移動，最後發現這個位置剛好符合畫面上牆壁的角度。所以就確定消失點在這裡。

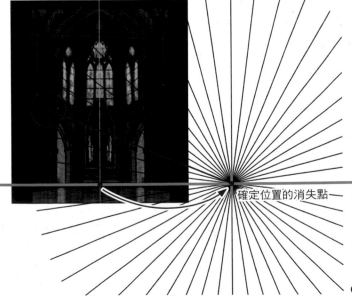

EL

確定位置的消失點

放射網格在EL上橫移。消失點落在畫面之外。

❹

・放大

若放射網格已經移動到角度適當的位置，但畫面上的參考線卻過於稀疏時，不妨以消失點為起點放大參考線。在開啟變形功能的狀態下按住〔Alt〕放大，放射網格就會以中心點為準放大**⑮**（某些版本可能是按〔Shift〕）³。

15

・增加格線

我們要使用〔筆型工具〕，以新的消失點為起點，在必要的地方增加新的直線。選擇〔路徑〕來拉出線條。（維持現在的筆刷大小，設定整條線粗細一致：〔右鍵〕>〔筆畫路徑〕>〔工具：筆刷、無模擬壓力〕）**⑯⑰**。放射網格的線條不夠時可以根據需求增加。建議設定快捷鍵，方便之後使用。

⑯

⑰

*09.*細畫花窗玻璃

根據草稿階段大致塗抹的色塊來描線，需要幾何圖形的地方就用〔筆型工具〕的路徑模式來描繪物體輪廓**⑱**。至於其他圖形則畫成稜稜角角的模樣**⑲**。

描側面花窗玻璃的線時，須避免圖案畫得太大。因為圖案畫太大會破壞遠近感**⑳**。

最後再根據線條確實塗上花窗玻璃的顏色**㉑**。

18

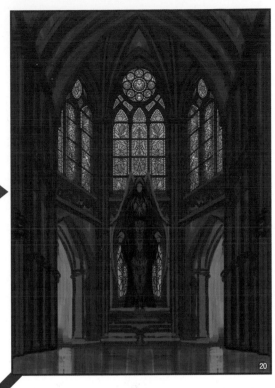

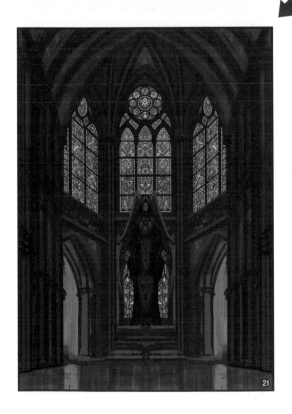

[*Point*]

賦予花窗玻璃意義

這次圖中的花窗坡璃發揮了強調色的作用，
也替整張圖加入了更多故事性。

如果觀察過實際的教會，就會知道花窗玻璃
並非單純的圖形或抽象畫，都是具有象徵意
義的圖案。圖中的花窗玻璃如果也畫出原創
信仰、歷史或信仰對象的代表圖案，可以加
深圖畫的故事性。

多瞭解現實世界的歷史、實際存在的信仰與
其象徵物，追溯由來，並嘗試自己改編看
看。這次我是以祈禱豐收的印象去畫的，同
時也有注意1年4季的季節變遷。

10. 細畫屋頂

屋根式建築物考描。屋頂樣式參考了哥德式建築㉒。

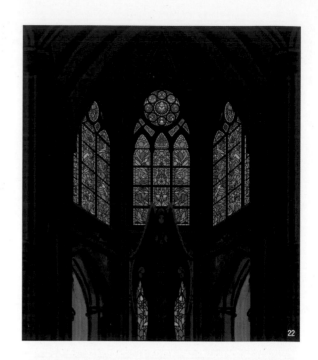

中世紀歐洲 *Memo*

哥德式建築的特色在於高聳的屋頂。屋頂蓋得高，就會有一股向外撐的強大力量作用在整棟建築上。哥德式建築出現之前，建築都是靠厚重的石壁支撐這股力量，所以牆上的窗戶通常很小。不過哥德式建築的窗外會有種類似支撐桿的梁（飛扶壁 Flying buttress）協助支撐。因此牆壁可以做得很薄，也得以安裝花窗玻璃這種大片的窗戶了。

11. 細畫牆壁的花紋

牆壁的雕刻是參考「唐草紋」這種蔓草形花紋畫出來的。也就是稍加改編現有的花紋形式而成。繪製時要特別注意表面的凹凸感㉓㉔。

[Point]
如何表現凹凸感

先用純色畫出花紋的剪影㉕。接下來新增一個圖層。於㉕上建立剪裁遮色片，想像凹凸面，分別畫出光澤面和陰暗面㉖。使用〔覆蓋〕功能疊上黃色，再稍微增加白色光澤，就可以畫出金色浮雕的感覺㉗。此外，也可以根據大致的立體形狀畫上浮雕效果㉘。

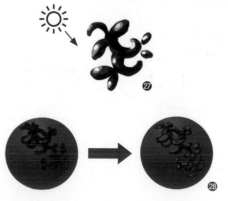

12. 細畫牆壁

將牆壁細節畫清楚。注意側面壓縮的效果，避免物件畫得太大❷。

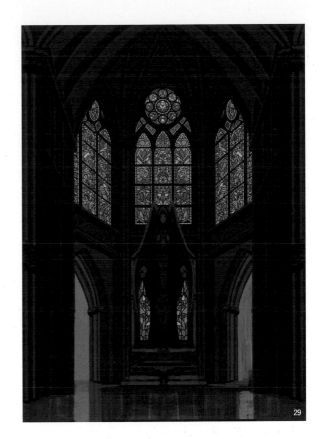

❷

[*Point*]
採用透視圖法時要注意各處壓縮比例的差異

側面在透視畫法下會被嚴重壓縮。所以描繪的時候需考量壓縮的視覺效果，將物件畫得擁擠一些。若不想像所有東西擠在一起，東西畫得太少，那麼一旦將壓縮過後的角度改成正面，那些物件看起來就會變得特別大，距離感也會變得很奇怪❸。

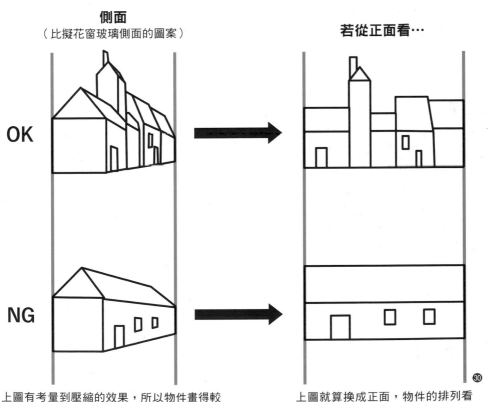

側面
（比擬花窗玻璃側面的圖案）

若從正面看…

OK

NG

❸

上圖有考量到壓縮的效果，所以物件畫得較為侷促。下圖則忽略了壓縮效果，只畫了1個物件。

上圖就算換成正面，物件的排列看起來也很自然。而下圖唯一的一個建築物看起來卻很巨大。

13. 描繪講壇周圍

繪製講壇。我參考實際照片稍微進行改編❸。神像附近的暗色太強，顯得突兀（明度錯亂→P.6）。

所以我使用曲線調整圖層來修正色調，並透過遮色片（P.140）功能，只顯示需要調整的部分❷。調整好之後就合併圖層。

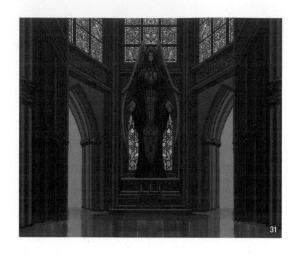

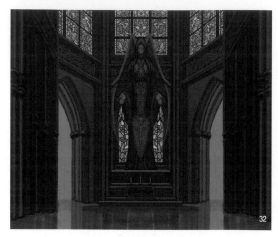

14. 地板畫上鏡像

首先要將映照的東西填滿地面。複製牆壁的部分，上下翻轉後降低透明度放在地板上❸。
接著用筆刷中的〔粉筆〕描繪表面紋理的質感。如果連紋理都左右對稱，看起來會很生硬，所以

這裡不要左右翻轉，在適當的地方手動補畫。我另外開了一個色彩增值的圖層來畫，填滿的比例設定25%❹。

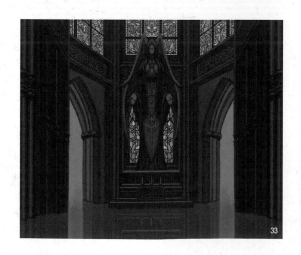

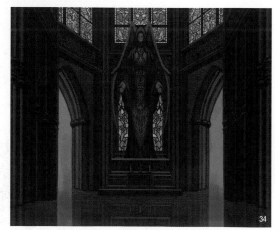

15. 加上光線效果

先利用曲線調整圖層做出色彩的強弱差異❸。之後再於覆蓋圖層使用〔柔邊圓形〕筆刷，補上光線從後方透出來的效果。花窗玻璃也要加上光線效果。一樣使用剛才的圖層，用〔柔邊圓形〕畫上相同調性的色彩❸。

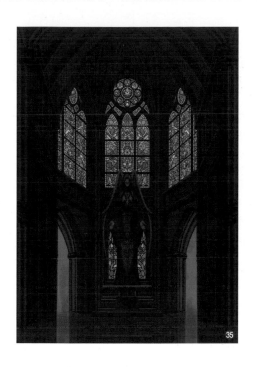

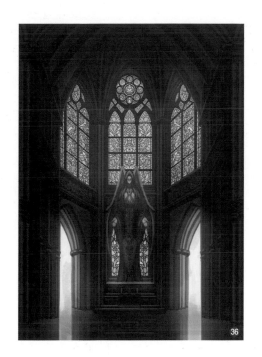

16. 加入屋內的陰影

最後為了重現實際上屋內的陰影，我利用〔色彩增值〕補上陰影。使用〔柔邊圓形〕筆刷，手動修正四個角落和牆壁縫隙等地方的色調❸。這樣就完成了。

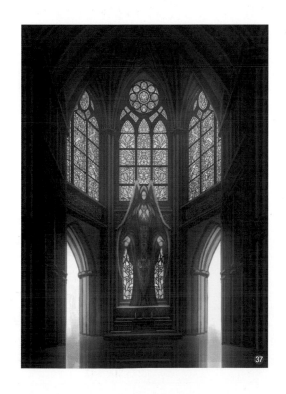

大教堂／自然光

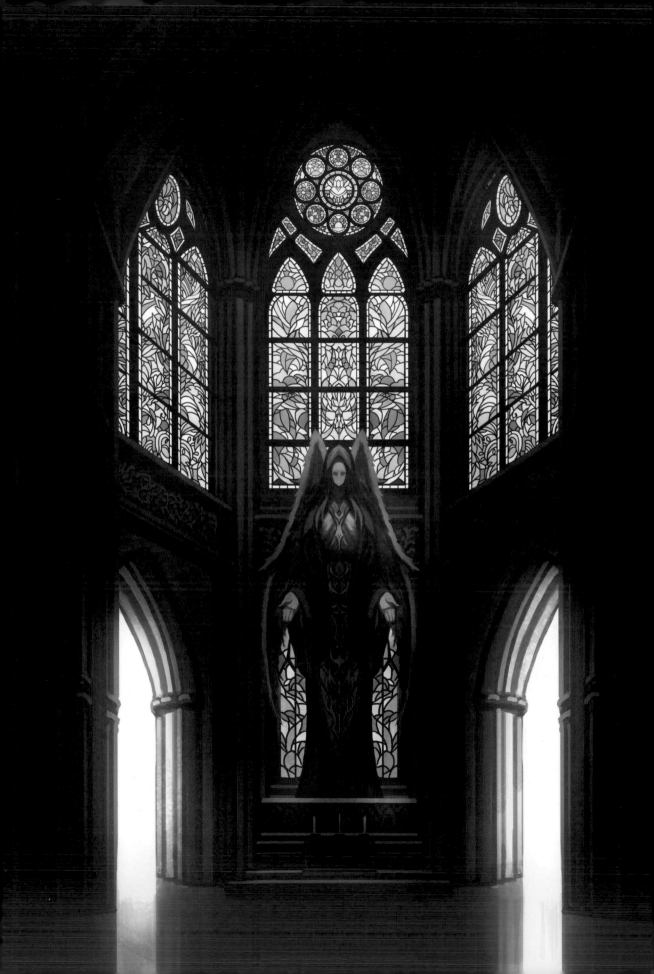

Scene2 逆光

Introduction

● 昏暗的室內搭配窗外特別明亮的光，表現出對比的美感。

● 花窗玻璃的部分並沒有另開一個圖層處理。這部分就要靠土法煉鋼的方式來處理。當你發現畫到一定程度後圖層卻沒有分好，或許這種做法可以幫助你解決問題。

01. 室內調暗

既然是逆光，那麼得先調暗室內的亮度。在畫光的圖層之下多開一個色彩增值的圖層，整片塗黑，不透明度調成50％❶❷。

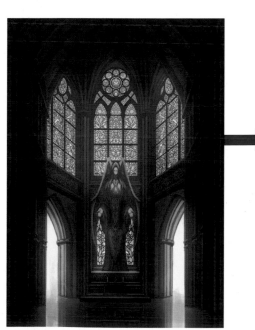

「Scene 1 自然光」的完成圖

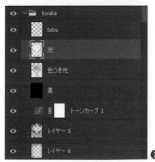

02. 調節光線強度

01 時我減弱了光線強度。接著我要複製一張花窗玻璃部分無色光的圖層，堆疊加強光線強度❸❹。

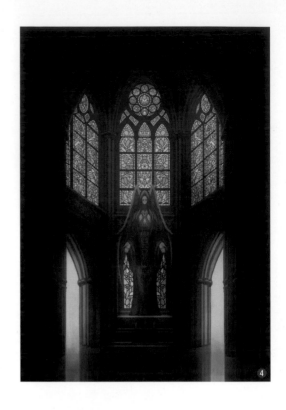

03. 只複製花窗玻璃的光

為了強調光線強度並畫出花窗玻璃特有的些許朦朧感，我複製了一張只有花窗玻璃部分的圖層，並透過以下方式處理。

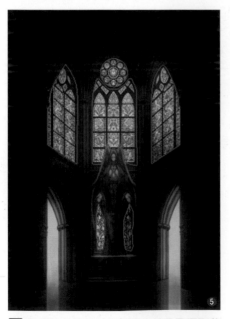

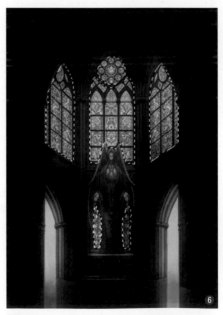

1 點選有花窗玻璃的圖層，並且只選取花窗玻璃的部分。使用〔筆型工具〕圈選幾個封閉的路徑※。記得這個時候先將〔筆型工具〕的模式設為路徑❺。

2 使用〔直接選取工具〕，將所有路徑點選成可編輯的狀態，接著按下〔Ctrl+Enter〕製作選取範圍❻。

　※使用〔筆型工具〕畫出的細線。填滿和合成時依據的範圍界線。

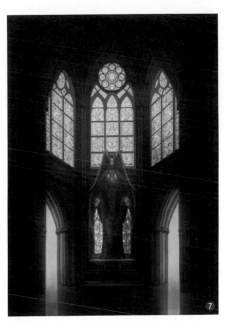

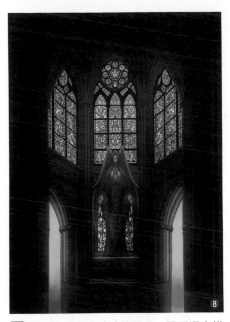

3 點選有花窗玻璃的圖層，按下〔Ctrl＋J〕即可獨立複製出花窗玻璃的部分。並將該圖層順序往上拉❼。

4 前面那張花窗玻璃的圖層，圖層混合模式改成〔實光〕※1，不透明度調成70％❽。

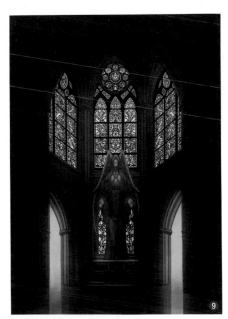

5 複製一張花窗玻璃的圖層，圖層混合模式改成〔線性光源〕※2，不透明度調成50％❾。

6 再套用濾鏡選項中的〔高斯模糊〕糊化該圖層❿⓫。這麼一來光線的感覺就會很自然，也能表現出花窗玻璃朦朧的光效果。

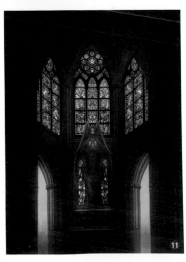

※1 根據堆疊色彩改變色相，亮色更亮、暗色更暗。對比效果比覆蓋還強。
※2 根據合成的色彩增加或減少亮度。當混合的顏色比50％灰階來得亮，畫面就會增亮。比50％灰階來得暗，畫面也會變暗。

04. 讓突兀的花窗玻璃融入背景

將2個花窗玻璃的圖層做成一個群組，並在該群組資料夾上建立遮色片。如此一來便可以用一張遮色片處理2個圖層⑫。

首先點選遮色片的縮圖，接著使用具朦朧感的〔噴槍樣式〕（Photoshop內建的〔柔邊圓形〕筆刷）選擇黑色，不透明度調整至20％左右，減少花窗玻璃的生硬感⑬⑭。

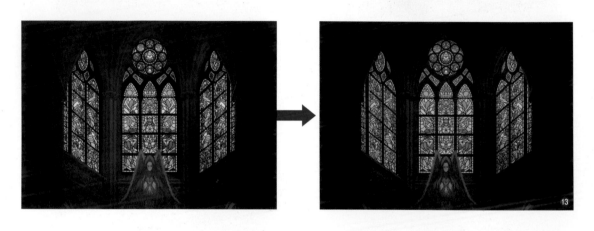

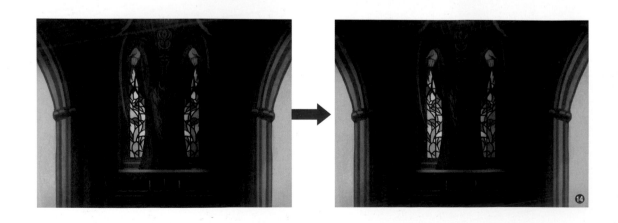

*05.*調節光線強度與色調

最後為了增加光線強度，我在圖層最上層利用〔新增調整圖層〕>〔色階〕來調整⓯。

另外，花窗玻璃的部分黃色光太強，繽紛的特色消失殆盡。所以我替2個光的圖層建立群組，並點選群組建立遮色片。和*04*一樣使用不透明度低的〔柔邊圓形筆刷〕畫出遮色片範圍，稍微抑制黃色效果，展現繽紛的風采⓰。最後再針對玻璃圖層群組遮色片進行些微的消除、隱藏處理⓱。這麼一來便完成了。

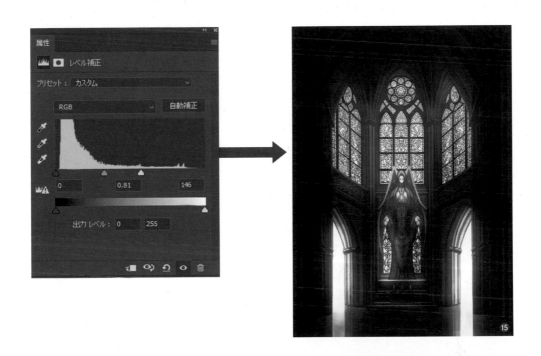

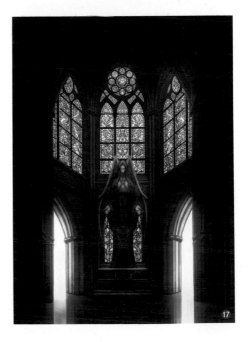

透視網格的畫法

1 準備

選擇〔多邊形工具〕，邊設定為100，並按下齒輪
圖案打開路徑選項，勾選星型，內縮側邊設定
99%。
※如果「參考線太多反倒影響畫圖」，可以根據需
求調整線條的數量。

2 製作透視網格

在畫面上拖曳即可做出透視網格❶。

3 合併圖層

複製多個透視網格圖層，讓透視線看起來更清楚。
之後使用〔點陣化圖層〕，將所有複製的圖層點陣
化後再與原本的圖層合併起來❷。

4 決定消失點

網格中心使用圓形的橡皮擦擦掉，接著再畫上十
字。
這個十字的中心點就是消失點的位置❸❹❺。

5 變形

配合草稿改變形狀，決定透視結構。繪製三點透視
圖（P.11）時，需要使用3個透視網格。若所有網
格的顏色都一樣會眼花，所以記得更改線條顏色。
改變顏色時，選取的透視網格圖層請點選〔鎖定透
明像素〕，並填滿成容易辨識的顏色。

Part 5
市場

我們要畫2種情況下的市場。一個是食材琳瑯滿目，人聲鼎沸的市場。另一個是夕陽西下，只剩下零星食材的市場。必須區別出柱子、牆壁、布、食材等不同物體的質感。這部分會介紹如何使用透視網格來設定透視圖結構。

作者：Yuki Naohiro

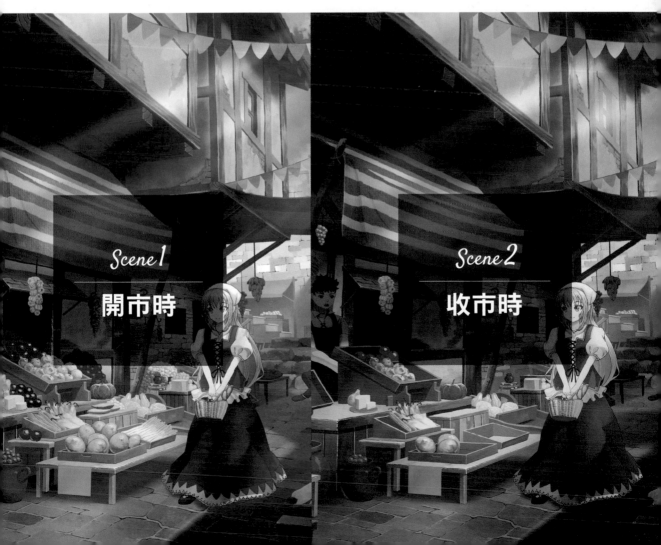

Scene 1 開市時

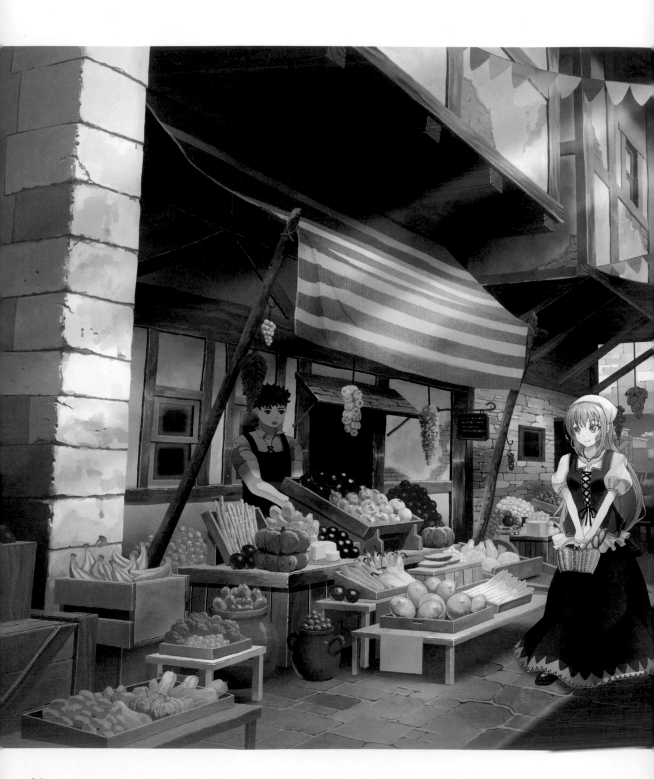

Introduction

● 開頭先從草稿整理出線稿的畫法。

● 利用三點透視圖法（P.11）的構圖來畫。

● 畫出看得到石磚路和城牆，充滿中世紀歐洲風情的街景。
利用五顏六色的食物和彩旗來展現市場的活力。

01. 畫草稿

不必在意小細節，首先決定好整體構圖。這個階段
必須注意視平線和消失點。過程中如果覺得哪邊不
太對勁，就透過變形和移動修正❶。

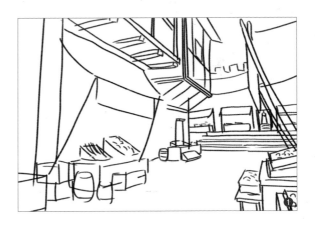

02. 設定透視結構

構圖確定後，接著設定透視結構。我採用三點透視
圖法。根據原本的構圖，調整透視網格（P.88）的
形狀後配置在圖上❷。

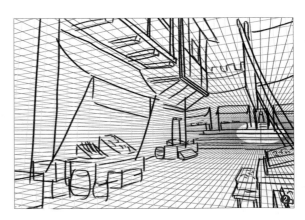

03. 畫線稿

透視結構決定好後再開始畫比較細緻的線稿。這次的線稿只是參考，所以前後物體的線條疊在一起也無所謂。畫出概略的畫面後就可以進入下一個階段❸。

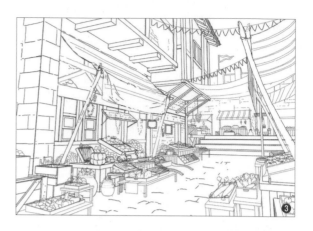

04. 草稿上色

先新增一張圖層，填滿墊底用的天空顏色❹。準備一張底色圖層，最後合併所有色稿圖層時就不會出現透明的區塊。

接著設定筆刷的尺寸、不透明度、硬度，使用較硬的筆刷大致上色。想要消除生硬感的時候就用暈染效果較強的〔柔邊圓形〕來處理。可視情況增加或合併圖層，邊畫邊整理。上色時超出線條也無妨，只不過這張色稿在之後正式上色時還會用到，所以至少要畫好8成的顏色❺。

而建築物的影子在後面製作「Scene 2 收市時」的時候會關掉顯示，所以色稿階段可以利用色彩增值圖層或其他調整圖層來畫影子，顏色大致上合理即可❻。

調整到可以接受的狀態後，就合併所有色稿圖層（除了確認用的影子色彩增值圖層和其他調整圖層）。色彩增值圖層和調整圖層在之後繪製不同情景時還會用到，所以必須保留起來。

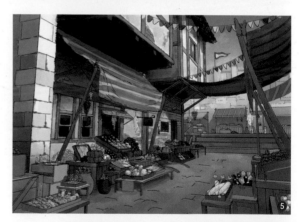

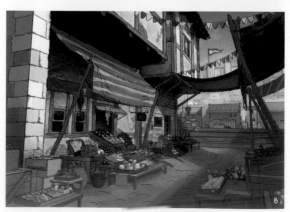

[*Point*]

善用調整圖層的效果

點開〔圖層〕選項→〔新增調整圖層〕，接著點選你想要使用的模式。還可以在想要調整的圖層上〔增加圖層遮色片〕來調整顏色**❼❽**。

我將畫面右前方的的帳篷調暗了一些**❾**。

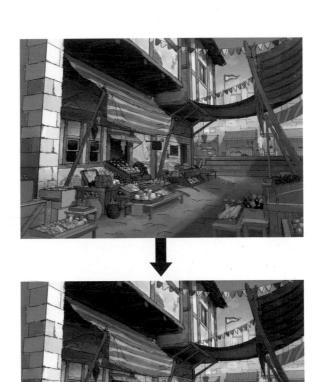

中世紀歐洲 *Memo*

中世紀歐洲社會雖然生活上自給自足，但也有定期舉辦的市集。而且這種市集不是每天都有，大多是固定哪幾天開市（除了部分較大的都市）。就連自己家裡開店的商人也不會每天打開面向道路的窗戶做生意，都以一週只有固定某些日子會開市的「週市」為準。據說可能是因為這樣的形態比較「符合當時的供需水準」。

05. 區分圖層

舉例來說，我將城牆部分（畫面右後方）獨立成一個圖層。
先選擇合併起來的色稿圖層❿，接著使用筆型工具畫出要複製的範圍進行複製，點開〔編輯〕選項→〔選擇性貼上〕→〔就地貼上〕。這麼一來就能做出一張新的圖層（為了清楚看出畫面上的路徑，這裡先關閉顯示色稿圖層）⓫。
重複上述動作，就可以區分出不同圖層⓬。
要訣在於下方圖層的遮色片範圍，要刻意拉得比上方圖層遮色片的範圍還寬。此外天空的圖層和合併的色稿圖層一起放在最下層就好，不用複製。

06. 細畫天空

重新擺上色稿的顏色,並於天空圖層仔細描繪藍天的模樣,畫好後接著畫雲。使用指尖工具由外畫到內、或由內往外抹開,就會很有雲的感覺⑬。

➡ **參照P.173「雲的畫法」**

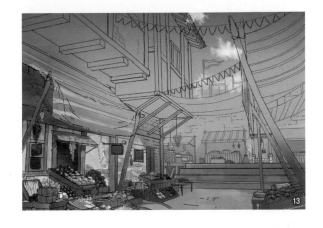

07. 遠景的城牆

城牆在這張畫中屬於遠景,所以不要選擇飽和度太高的色彩,甚至還要降低色彩的對比度⑭。

08. 道路的遠近感

接著描繪石磚路。由前到後必須從複雜畫到簡單,表現遠近差異⑮。

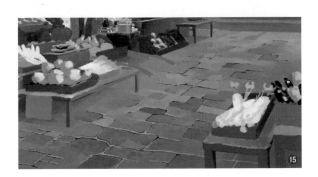

09. 階梯的立體感

接著要來畫凹凸不平的階梯。使用暗色畫出石塊之間的縫隙,就可以營造立體感⑯。

10. 畫出建築物材質的差異

材質包含木頭、灰泥、石壁、帳篷（布）。畫上木頭的木紋、牆上掉漆的部分、堆疊得參差不齊的石頭、帳篷的花紋等細節，提升資訊量⑰⑱。

[*Point*]

畫出不同材質的感覺

• 木紋

柱子上下的正中央畫上高光。邊角部分也畫上高光，如此一來還能更清楚區分出正片與側面⑲。

• 石壁

縫隙的線有粗有細，看起來會更像真正的石壁。還可以加入一點裂痕⑳。

• 布

右側帳篷與中央的遮陽布、彩旗也要在這個階段細畫❷1。例圖中的遮陽布材質不反光，所以不必畫出高光。不過因為面向下方，受到石磚路反射天空顏色的影響，會帶有一點藍色。屋簷處面向下方的部分也會造成陰影。陰影部分的顏色不要一成不變，越靠近建築物則應畫得越暗❷2。

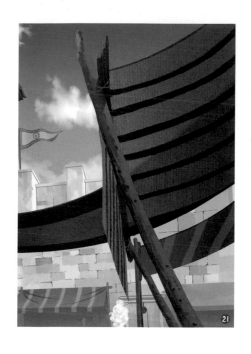

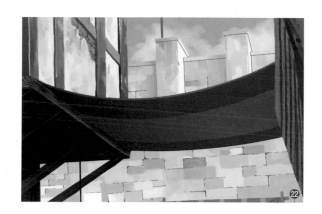

11. 表現柱子老化的方法

為表現積年累月的耗損，這裡會補上髒污和缺角。要訣在於將資訊量集中於缺角處。面向下方的部分（向下面）塗上暗色、受太陽光照耀的向上面塗上亮色，就能表現出缺角❷3❷4❷5。

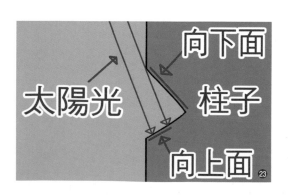

加上缺角的地方。

12. 細畫桌子和食品

接著來畫桌子和放在桌上的蔬菜水果。桌子也要和柱子一樣畫出耗損的感覺，在邊緣加上缺角。

蔬菜水果在市場裡是目光焦點，所以要稍微提高飽和度和對比度❷❻❷❼。

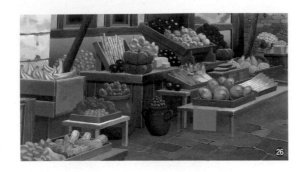

[Point]
利用高光表現質感的方法

不光是蔬菜水果，只要是表面光滑的東西（例如蘋果），就可以畫上清晰的高光。相反地，表面沒有光澤的東西（例如馬鈴薯），則可以用比較柔和的高光來表現❷❽❷❾。

另外，表面有細微凹凸的東西（例如網紋哈密瓜），不見得只會有一顆圓圓的高光，而是會散布在表面各處❸⓪。這樣各個亮點就會營造出表面上有細微凹凸的印象。畫蔬菜水果時不妨參考這些小技巧。

13. 調整影子

這張圖的光源是右上方的太陽。所以右邊的商店會籠罩在更右邊（畫面外）的建築物陰影之中。在色稿階段製作的色彩增值圖層塗上紫色，也利用調整圖層功能降低明度。
地上的影子會反映出天空的顏色，所以帶有一點藍色。越遠方的影子顏色越淡。利用色彩變化即可做出豐富的表現。這裡的用色我使用滴管工具，選取了天空較亮部分的顏色❸。在〔實光〕圖層上畫出遮色片，遮蓋影子的圖層，並用滴管工具選取的顏色塗抹遠方的陰影❸。

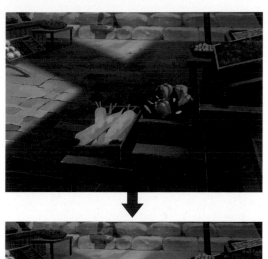

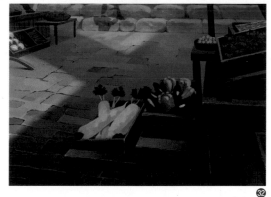

14. 加入耀光

利用〔濾色〕和〔實光〕在右上方加入藍色的耀光，而耀光照到的地方再用〔覆蓋〕補上黃色。畫面下方兩端也選擇〔色彩增值〕，使用紫色加暗。複製所有圖層後合併，並套上濾鏡效果〔更銳利化〕❸。

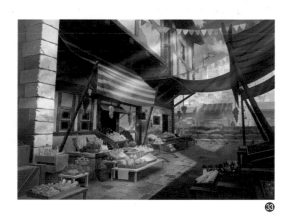

15. 確認人物的透視狀況

配置人物。畫線稿之前要先確認透視狀況。這次的視平線大約位於人體胸部高度，以此為基準，畫出各個人物的高矮差異❸。

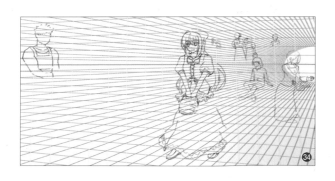

16. 打人物草稿，並畫成線稿

打草稿時須注意透視結構。這個階段也可以試著上色**35**。

接下來要畫線稿。主角女孩身上的線條需畫得最粗，越後面的人物線條越細。這麼一來就能表現遠近差異**36**。

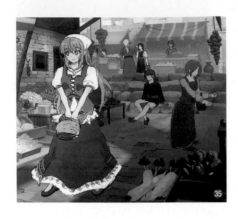

17. 上色

空氣色調之後再調整，這裡先將所有顏色塗上去。跟畫線稿時一樣，前方的資訊量要多一點，越往後面資訊量也要跟著遞減。好比說前方人物的陰影用了3個顏色，最後面的人物陰影只用上1個顏色**37**。

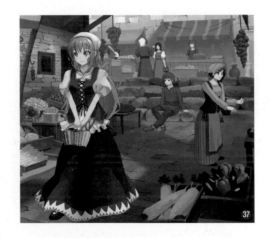

18. 加入環境光

加入來自右上方的陽光。首先準備一張濾色圖層，並畫出遮色片範圍以調整人物圖層的顏色。使用邊緣較模糊的圓形筆刷，在人物照到陽光的右上方塗上藍色**38**。

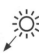

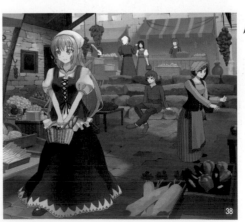

19. 添加影子

加入籠罩人物的建築物陰影（畫面右方建築物的影子）。新增色彩增值圖層，塗上藍紫色。前方女孩的裙子上也加入地面的反射光❸❾。

還要畫地面和樓梯上的人物影子，補在描繪背景時所使用的圖層上❹⓿❹❶。

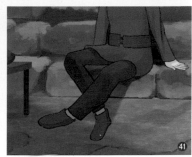

20. 調整遠近感

這裡才要來調整空氣感。現階段遠方人物的顏色過於清晰。位於遠景的人物，尤其是比階梯還遠的人物，可以用滴管工具選取天空顏色，做出一張濾色圖層蓋上。這裡我將不透明度調降到40％。後方店員原本的顏色也太鮮豔，所以我用調整圖層降低了亮度❹❷。

修正前

修正後
遠方人物用色比前方人物更低調，
藉此調整遠近感。完成。

Scene 2 收市時

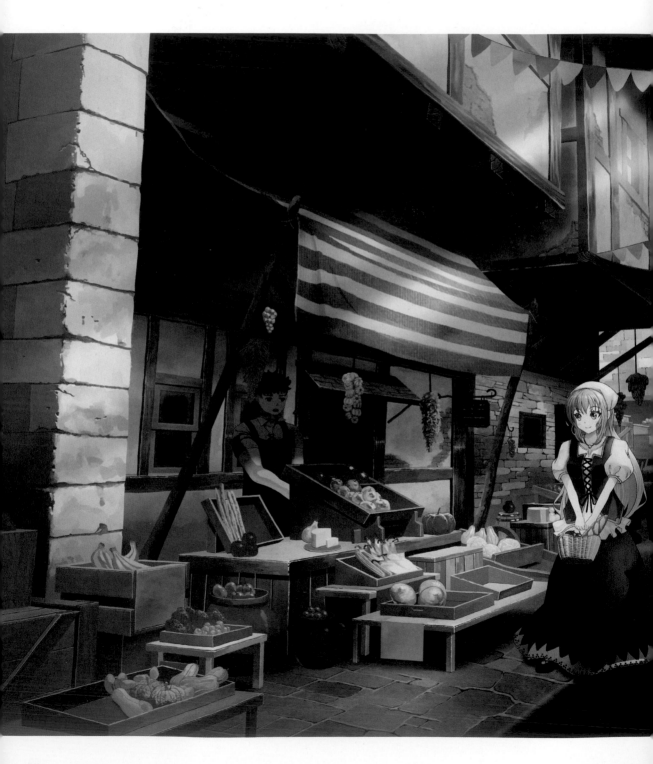

- 夕陽西下，市場也迎來一天的尾聲。商品架上的食材已經少了許多。

- 可以利用〔色彩增值〕或〔顏色〕等功能蓋上填滿單色的圖層。
 不過這次我要使用調整圖層來製作差異。

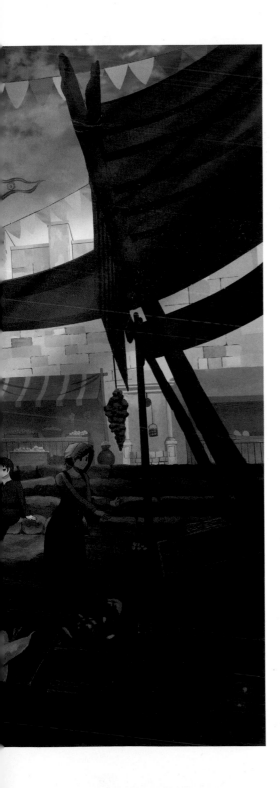

01. 準備圖層

先照❶的方式，將圖層分成「天空」和「天空以外」兩個群組。接著將「Scene1 開市時」的時候製作的所有潤飾用調整圖層整理成一個群組，放在天空以外的群組上方。

02. 變更整體顏色

依下列方式操作調整圖層，將光線從白天變成傍晚（市場準備結束的時段）。

[*Point*]

藉由曲線調整圖層和飽和度來呈現

1 新增調整圖層

點選〔圖層〕＞〔新增調整圖層〕＞〔曲線〕，新增
一個曲線調整圖層。在「天空以外」群組裡最上面新
增一個圖層群組，並將調整圖層放進去。接著同樣在
該群組中建立〔色相／飽和度〕的調整圖層。開始調
整之前，將「天空以外」群組的模式從「穿過」改為
「正常」。這麼一來調整圖層的效果就不會穿透影響
到天空圖層群組。天空的顏色比較不容易一起調整，
所以等之後再替換顏色。再來將「調整 白天」群組隱
藏起來❷。

2 調降畫面整體亮度

下拉選單中設定為「RGB」，稍微拉低曲線中心附近
與右端，調暗整體畫面❸。

3 陰影顏色調成藍紫色

陰影部分要稍微趨向藍紫色。下拉選單調成「紅
色」、「藍色」，並分別如❹❺圖中的方式拉高曲
線。

4 調整飽和度

〔色相／飽和度〕中的飽和度滑桿往右拉到10～15的
位置**6**。這麼一來，整體顏色也會很有夕陽的模樣
7。

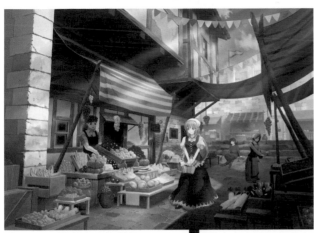

「Scene1 開市時」完成圖

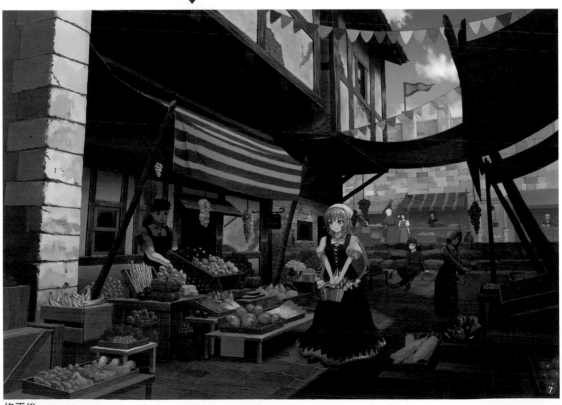

修正後

03. 調整光線

於「天空以外」群組上方建立一個新的「調整 傍晚」群組，並將「調整 白天」群組中的所有調整圖層複製過去。

耀光顏色從藍色改為黃色，並根據需求變更其餘調整圖層的內容。再來將窗戶塗成白色，並利用〔濾色〕做出反光效果❽。調整後的圖層欄應該會呈現❾的模樣。

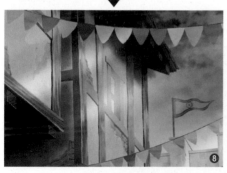

04. 調整人物

主角女孩的部分開一個覆蓋圖層建立遮色片。使用邊緣非常模糊的〔圓形筆刷〕，在陽光照到的身體部位塗上黃色，融入背景❿。

05. 改變影子的方向

由於陽光入射角度和白天不同，影子的方向也會改變。所以我們要更改地面上影子的方向。我複製了白天時畫的影子，並且改變方向**⓫**。

06. 更改天空顏色 畫上雲朵

為方便操作，我們要將最上方的圖層群組改成傍晚版本。所以這時要隱藏所有白天場景的圖層。

太陽沉沒方向的天空，接近水平線的地方呈現橘色。而傍晚的天空不會只有1種顏色，離太陽較遠的部分則會呈現群青色**⓬**。

改變好天空顏色後，再畫上傍晚時分厚薄不同的雲朵。畫出雲朵大致的外型後，再利用〔指尖工具〕或〔橡皮擦工具〕作出不平整的質感，同時調整形狀**⓭⓮**。

雲朵畫好後再用〔高斯模糊〕來糊化**⓯**。

➡ **參照P.173「雲的畫法」**

07. 減少食物的數量

到了傍晚，架上商品應該會比白天來得
少，所以我們要減少畫面上的食物數量。
這次採直接塗蓋的方式比較快，所以我以
⓰ 的方式塗蓋掉多餘的食物 ⓱（關掉光
影效果的圖層有助於判斷食物的變化）。

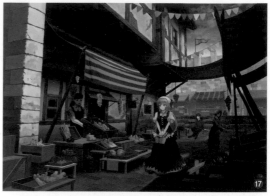

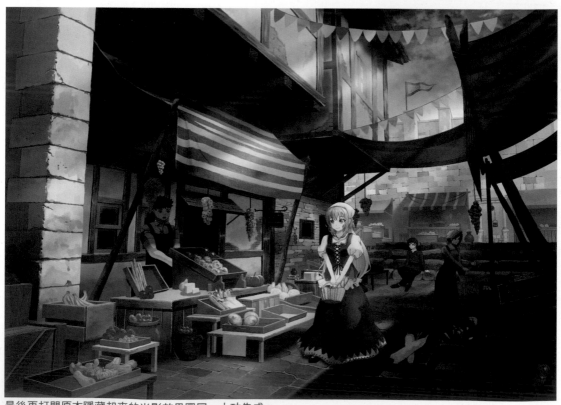

最後再打開原本隱藏起來的光影效果圖層，大功告成。

Part **6**
雪原

這張圖的特色在於構圖大膽，非常能吸引觀看者的目光。這個部分會介紹構圖技巧中的3分法。至於場景差異在於一張是日照強烈的白天，一張則是刮著暴風雪的夜晚。必須好好展現出壯闊的感覺。

作者：J.taneda

Scene 1
晴朗的早晨

Scene 2
暴雪的夜晚

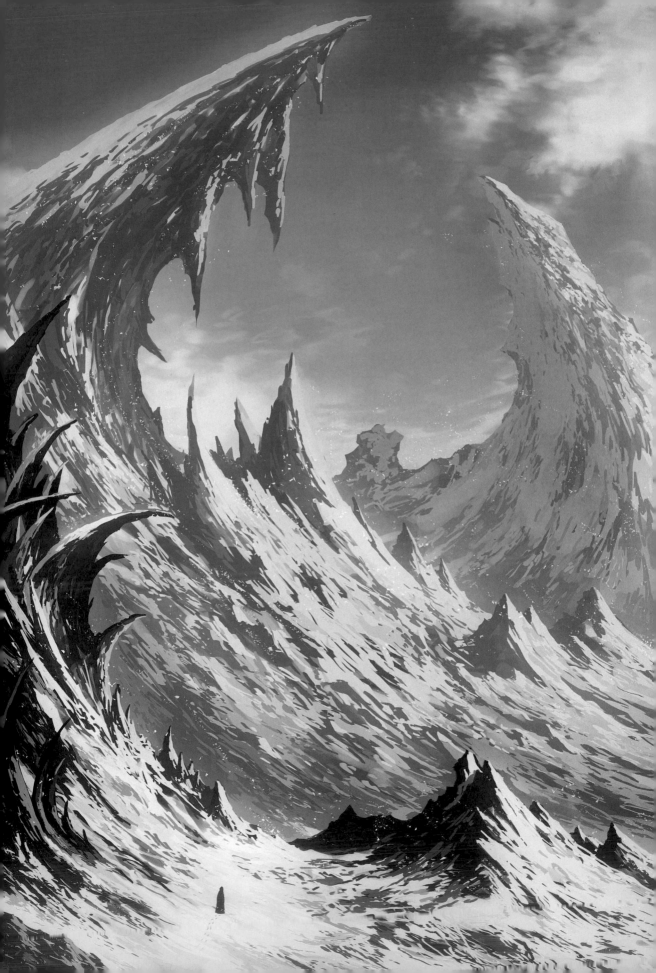

Scene1 晴朗的早晨

Introduction

● 奇幻要素非常強烈的世界觀。

● 之後要製作不同天候的版本，所以天空、雲朵、背景的圖層要分開處理。
圖層越多，處理起來越麻煩，所以這次我們將所有背景統整成1個圖層。

● 圖上清一色自然界的物體，所以我判斷圖層不用分得太細。

01. 決定構圖

使用3分法來決定構圖。將畫面縱橫方向各分成3等分，合計共區出9等分❶。重點物件安排在線上或交叉點（〇印記）的位置，畫面自然顯得安定。我不太會將想要展現的東西放在畫面中央（但具有神聖性質的物件則大多會安排在畫面正中央）。概念藝術大多會將地平線安排在比較低的位置。但最好不要死守原則，建議將原則當作參考，配合狀況進行微調。

參考線的圖層鎖定起來，以免繪製過程發生意外❷。編輯時避免移動或覆蓋到參考線。這裡可以降低參考線的不透明度，輔助我們構圖。

1Rank Up

盡早確定圖層編組

雖然有時草稿只會用1個圖層來處理，但最晚也要在清稿前決定好所有圖層的編組方式。如果清稿之後才區分使用圖層，恐怕得花上大把時間重畫。

02. 設定主題色

由於場景是雪原，我希望表現出寒冷的氣氛，因此選擇冷色系的水藍色作為主題色**③**。

03. 畫出剪影

我使用Photoshop預設的〔粉筆〕筆刷來繪製雪原的輪廓，同時注意構圖。之所以用〔粉筆〕是因為它可以表現粗糙的質感。畫剪影時記得要用物體的陰影顏色來畫，後續再於陰影色中插入亮面色、中間色，慢慢補上細節**④**。

[*Point*]

畫出距離感

重疊近景、中景、遠景，就可以營造距離感與寬闊感（繪者習慣用少量的背景圖層處理所有自然景物，所以範例中只用了1張圖層。但畫這種圖時還是建議近景、中景、遠景各用一個圖層）。

注意各處的灰階程度，區分出遠景、中景、近景。

為了增加開闊感，我將焦點設定在右上角的交叉點（〇印記）來誘導視線。

如果畫面太雜亂，觀看者會不知道要看哪裡，眼睛容易疲勞。藉由視線誘導，可以減少觀看者觀覽畫面時的負擔。

而且可以隱約看出山岳之間圍出了一塊空洞，這也是為了達到上述效果的小細節。這種有別於一般山峰的外型也能增添圖畫的趣味。

設定明亮色塊的部分是天空，陰暗色塊的部分是山。

亮暗部分穿插交錯，畫面便強弱有緻。

 Rank Up

配合背景圖配置物件

我經常用單純的剪影構成背景，之後再配合剪影形狀，考量合理性，思考要配置什麼樣的物件。有時候也會因此發現意想不到的有趣模樣。這樣既不會破壞原本優良的構圖，還可以設計出獨特的物件造型，一石二鳥。

04. 更改天空顏色

清楚表現晴天的感覺，和「暴雪的夜晚→P.124～」做出明確的區別**❺**。

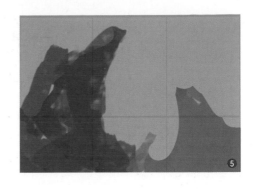

05. 雲的走向 也是構圖的一部分

維持剪影形狀，畫出大概的立體感。

這個階段要決定光源位置，同時開始畫雲朵。雲的走向也是構圖的一部分，可以強化整體構圖。例圖中的雲朵走向和山的方向相反，做出交叉配置，可以增添適度的緊張感**❻**。

接著也根據遠近來畫出大致的色差。前方的對比較強，後方則帶有空氣感的影響而對比較弱。作畫過程需留意整體的規模感。

細節看起來都慢慢補齊了，但還是得小心，別破壞構圖。

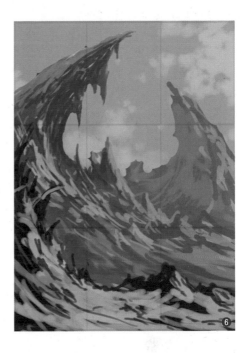

06. 利用人物 將觀看者拉入畫中

人物安排在畫面前方**❼**。這邊開啟一個新的圖層以便我們進行調整。近景本來就是帶領觀看者走進畫中世界的部分，加入人物之後也會強化這樣的功能。

[*Point*]
注意規模感

這個階段必須注意整體的規模。人物大小會大幅影響整張圖的壯闊程度。由於場景是雪原，所以要畫下足跡，這時也必須注意規模。

畫面上的人物或臉孔對觀看者的吸引力遠遠大於背景，我們可以利用這個現象來誘導觀看者的視線。

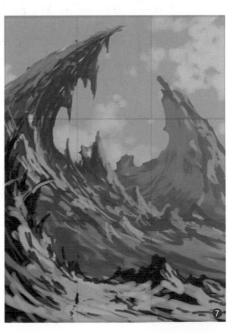

07. 準備清稿

進行清稿，注意不要破壞草稿時營造的氣氛（顏色明暗、對比平衡）。清稿過程需時時確認畫面整體的狀況，才能確保草稿時營造的氣氛始終如一。

[Point]

開著另一個視窗編輯

若版本為PhotoshopCC，可點選〔視窗〕>〔排列順序〕>〔新增「（檔名）的視窗」〕。將新開的視窗放在一旁，並調整成能看見完整圖面的尺寸❽，實際操作的視窗則放大顯示。修改過程可以隨時看看旁邊新開的視窗，確認整體平衡。作業視窗上的任何更動都會即時顯現在新開的視窗。如果使用版本較舊，沒有這項功能，可以用視窗選項中的〔導覽器〕代替。

[Point]

備份圖層，畫錯時才有辦法挽救

實際開始編輯前，先按下〔Ctrl+J〕複製一個圖層備用。這麼一來就算畫的時候不小心破壞了草稿的平衡，也可以馬上恢復原樣。畫錯時請參照以下步驟修正。

1 如果只想復原一部分的內容，就用選取工具選取要復原的範圍。拿例圖來說，我們要修正中央處多餘的黑色線條❾。

選擇複製起來備用的圖層。　　圈出畫錯的地方。

114

2 按下〔Ctrl＋J〕獨立複製
出**1**中選取的區域**⑩**。

3 將複製出來的圖層拉到實際
作畫的圖層**⑪**上方，就可以修正
出錯的部分了**⑫**。

4 最後按下〔Ctrl＋E〕合併圖
層即可**⑬**。

1中選取的範圍（出錯的部分）消失了，變回原本乾乾淨淨的畫面。

08. 不要更動草稿 抓好的平衡

補強立體感的時候有個重點，就是不要破壞草稿時抓好的畫面平衡。稍微調整形狀或色塊面積倒是無所謂，不過構圖和顏色、陰影面積能不動就不動。

使用硬度較高的筆刷來修飾原先粗略的輪廓和模糊的陰影。〔套索工具〕可以幫助我們更順利整理輪廓⓮。如果用〔套索工具〕不好選取的範圍，可以改用〔筆型工具〕（模式設為「路徑」）來選取範圍。以〔筆型工具〕畫出想要的形狀後，按下〔Ctrl＋Enter〕即可做出選取範圍。

[*Point*]

輪廓不做模糊處理

這次不會透過模糊輪廓來表現遠近感，而是利用不同的選色和細節多寡來營造空氣感與遠近差異。

不過有些情況下還是需要靠模糊輪廓來表現畫中的世界。

 Rank Up

選擇容易維持動機的作畫方式

先從最吸引目光的地方開始整理。這種最顯眼的部分，最好趁注意力比較集中時先處理好。而且該部分完成後更易看出完成圖大概的模樣，心裡也會比較輕鬆。保持畫圖的動機步步推向完成是很重要的事情。

09. 調整色調

整體色調偏灰，所以我新增一個填滿藍色的覆蓋圖層來調整⓯。合併圖層之後再繼續進行清稿。色調隨時可以視情況進行調整。

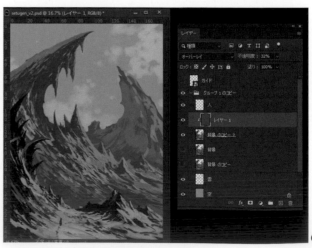

10. 細畫的時候注意質感

我想提升畫面前方的對比度，所以選用了明亮的白色。之後便開始刻劃細節。注意立體感，表面色彩散亂分布，營造出山崖的質感。而為了表現質感，必須畫出整體細微的凹凸。畫的時候需特別注意大小，如果太大會導致整體規模感錯亂⓰。

11. 調整明度（Value）

有時可能畫一畫，突然發現原本塗上同色系的地方竟然跑色，看起來變得很奇怪。舉例來說，遠景物體的亮度太低、對比太強等等，這些都有可能造成明度（Value）錯亂（P.6）。

這裡我們要調整近景物體的明度。前方有些地方的顏色和周圍相比特別濃⓱。這在構圖上明明沒有任何作用卻異常顯眼，所以要稍微蓋上亮度高的藍色，壓低存在感⓲。

提高畫面完整度的過程中，需視情況隨時進行調整。

12. 調整天空顏色

主題是晴天下的雪原，所以我要參考資料，調整天空的顏色⓳。海拔越高，天空看起來會越乾淨、蔚藍。這是因為空氣中的水氣和粉塵較少的緣故。

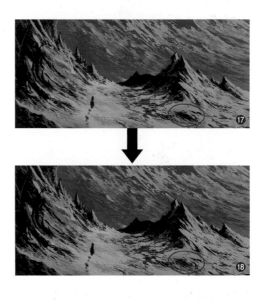

13. 調整雪原背景色

稍微調整雪原背景。這裡新增曲線調整圖層來統一整個畫面的調性**⑳**。此外也要配合天空的變化降低彩度**㉑**。以這張作品來說，合併調整圖層時必須考量到之後還有補畫的可能，所以要另外複製一份合併前的圖層備用。

14. 調整雲朵

配合天空調整雲朵。除了〔筆刷工具〕之外，也可以使用〔指尖工具〕繪製。要順著構圖的方向修飾出深邃的感覺**㉒**。

➡ 參照P.173「雲的畫法」

15. 細畫人物

想像人物身上包著厚重的絨毯，在嚴寒之中踽踽獨行**㉓**。
重點在於不要破壞規模感。
腳印太大、步伐太寬都會破壞畫面比例，需多加注意。

16. 描繪雲的光反射
和溢出雲朵的光

加入光的效果。這次我們要將效果擺在背景上方，所以先建立一個圖層群組❷❹。首先想像白雪反射陽光的模樣，新增覆蓋圖層塗抹黃色。

黃色在圖上的第一個功能是扮演陽光，另一個功能是調整色調，中和藍色偏多的畫面。使用Photoshop預設的〔柔邊圓形筆刷〕上色，過程中視情況調整不透明度。

雲朵也採相同方式塗抹。要畫出光多到溢出雲朵的感覺❷❺。

❷❹

17. 表現出滿盈的光線

以粉紅色填滿覆蓋圖層，表現光線充足（光暈）的感覺。同時還可以增加色調層次❷❻❷❼。

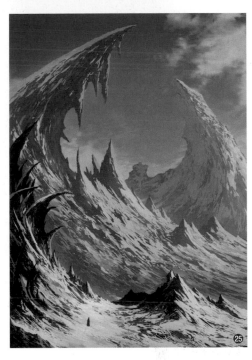

❷❺

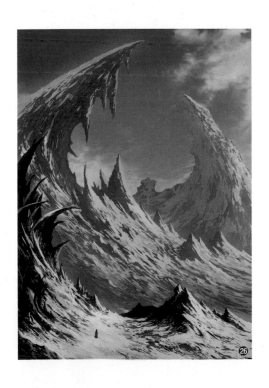

❷❻

❷❼

18. 利用漸層對應 調整畫面

潤飾階段利用漸層對應※來增添光線充足的印象②②。使用漸層對應,可以讓畫面看起來更有變化。另外也搭配遮色片功能,適時消除不必要的地方。調整混合模式和不透明度找出理想的效果。

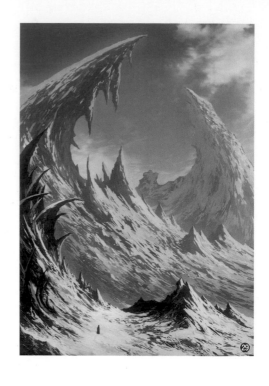

19. 加入光的顆粒

潤飾階段再加入光的顆粒。如果加在畫面上較為單調的地方可以形成適度的空檔,發揮良好點綴效果③。這裡我想像成類似被電影放映機投出來的光照亮的空氣微粒。

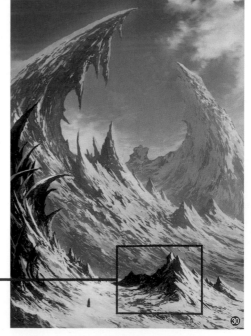

※②…「lack漸層對應組01」(https://booth.pm/ja/items/696563)

20. 使用曲線調整圖層統一畫面整體

使用曲線調整圖層加強對比，統整畫面上所有的元素❸❷。

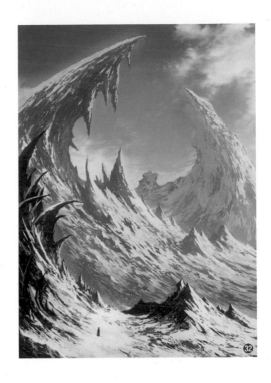

21. 最後加工

將至今所有使用的圖層整理成一個群組，並複製一份出來，合併所有複製的圖層。新的合併圖層套用濾鏡的〔更銳利化〕，最後再增加部分細節❸。這樣就完成了。

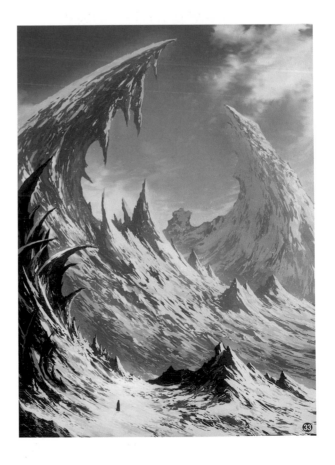

雪山的畫法

畫法和立體感的表現方法息息相關。
只要精通雪山畫法，就可以應用到普通的山
以及其他各式各樣的立體物上。

1 畫出剪影

畫出剪影❶。不用模糊輪廓。

2 打造立體感

畫出大致的立體感。這個基礎
階段很重要，必須畫得確實一
些，否則無論之後補上多少細
節，看起來都會缺乏立體感
❷。

3 刻劃細節

加上暗面、亮面，並一點一點
補上細節❸。

[Point]

注意明暗表現

在畫瑣碎面（細微的凹凸）時，也
要設想立體物線條的走向❹。
雪山分成「面光（明亮面）」（a）
和「背光（陰暗面）」（b）兩個面
向。

接著還分成「積雪的地方（明亮
處）」（a-1、b-1）和「地表裸露的
地方（陰暗處）」（a-2、b-2）。

記得「暗面的亮處」（b-1）和
「亮面的暗處」（a-2）必須使用
差不多的顏色❺。

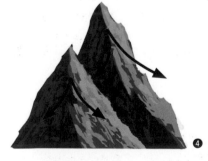

■ 暗處的顏色
（b-2）

■ 亮處的顏色
（b-1）

亮處的顏色 ■
（a-1）

暗處的顏色 ■
（a-2）

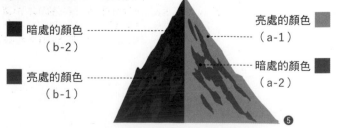

暗面（b）　　　亮面（a）

掌握立體感的竅門

想要畫出立體感，關鍵在於掌握各處面
對的方向。我們可以透過素描的「細線
法（Hatching）」來鍛鍊掌握立體感的
能力。細線法是用連續直線填滿平面的
技法，繪畫者要隨著物體面向適時改變
直線的方向❻。換句話說，是一種利用
多重線條來掌握面（物體的形狀）的方
法。

試著只用線條畫出各個平面。

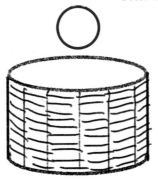 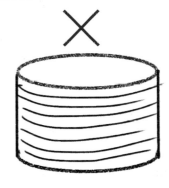

畫出細微的面向變化。以圓柱體為例。
╳的範例中，只是單純用一條長長的線畫過去。
○的範例中，畫出了帶有些微弧度的曲面。
※垂直線的目的在於讓曲面變化顯得更單純，更好辨認。

看清楚立體物的邊界

確實學會如何掌握面後，畫功便會突飛猛進。差異劇烈的凹凸部分還算好掌
握，但如果連細微的面向變化和物體邊界都能看清，那麼你的圖也會更有說
服力。我過去是透過觀察石膏像的五官線條、腳部的各個面來學習如何掌握
細微的凹凸變化。仔細觀察、勤加鍛鍊可是很重要的。

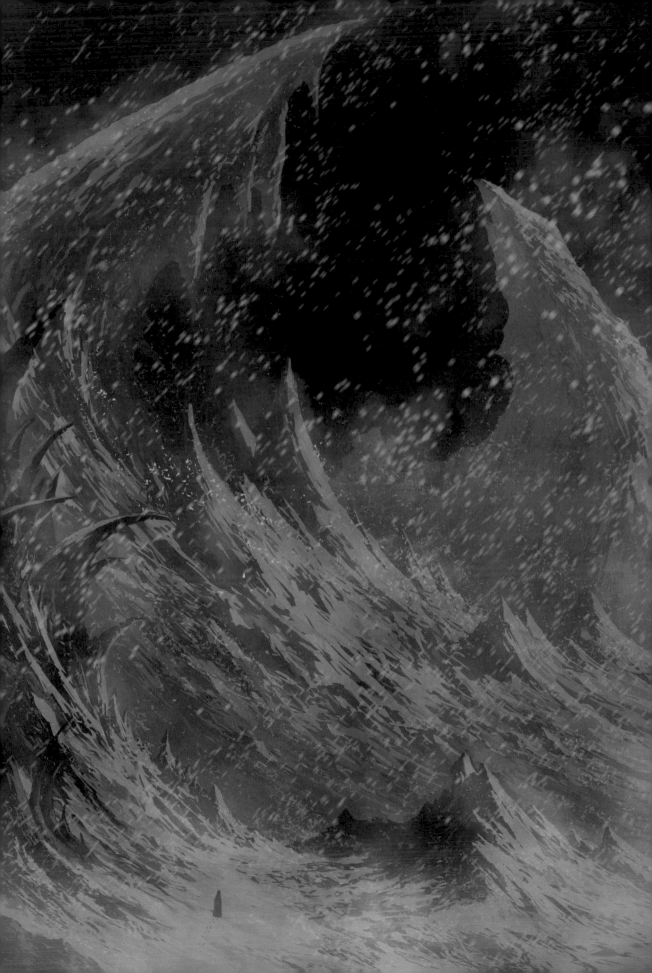

Part6 雪原

Scene 2 暴雪的夜晚

Introduction

● 加入了暴風雪、薄霧、近乎全黑的陰暗等要素。

● 複製修改用檔案，用複製的檔案來製作不同情景的圖。工作時，案主可能會要求你提出多個檔案，或要求你在同一個檔案內切換不同版本的圖層。客戶的要求千奇百怪，所以我們也要做好準備因應各種要求。

01. 天空改為夜色

這裡不需要白天的雲，所以我們先隱藏起來 ❶。接著將天空改為夜晚的顏色。參考蒐集的資料，在調整圖層上變更顏色。完全照著資料照片來畫也很無趣，所以這裡我加強了藍色的部分 ❷。利用調整圖層遮蓋原本的天空 ❸。

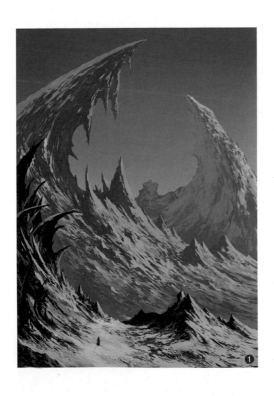

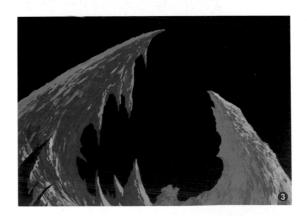

02. 利用調整圖層調整山岳的顏色

下一步要修改山岳的顏色。同樣參考實際的照片進行調整，盡量選擇和天空搭起來和諧的顏色。一面看著預覽圖，修正失衡的明度（P.6）和空氣遠近（P.6）。調整圖層的位置放在人物之上，連人物一起調整❹❺❻。

山的顏色改變之後，天空的顏色似乎變得有點不自然，所以這邊再用調整圖層調整一次天空的顏色❼。調整圖層是很方便的功能，可以根據需求輕鬆調整畫面色調。

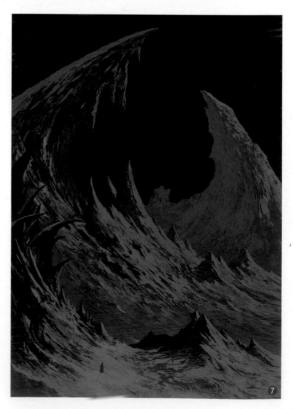

03. 加上薄霧

新增圖層，使用不透明度較低的筆刷畫上薄霧。請根據參考資料還有自己的經驗，判斷這種地形下薄霧會怎麼流動，哪部分畫得比較濃看起來會更有味道**❽**。

04. 描繪捲起的雪花

接著要畫上被風捲起的雪花。想像勢頭強勁的暴風雪打到山壁後反彈並迴旋飛舞的模樣。記得畫在另外一個新的圖層上。使用筆刷工具的〔散佈〕選項（同P.128的*05*），配合薄霧的動向畫上雪花**❾**。

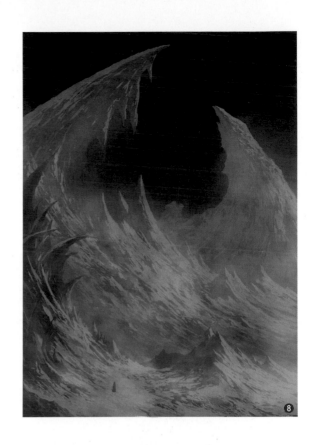

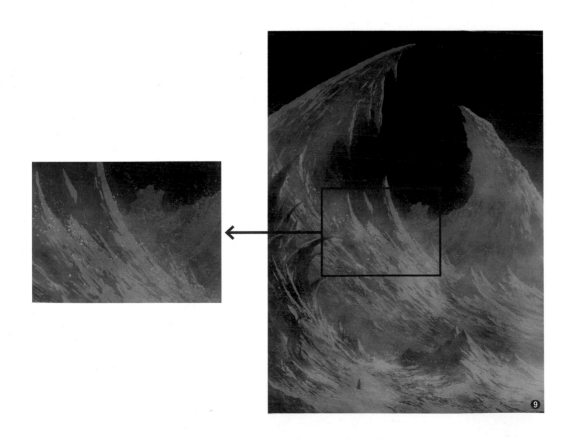

05. 描繪落雪

新增圖層，並使用筆刷工具的〔散佈〕選項描繪落下的雪花**⑩**。有些地方畫得較大團，有些地方則畫得比較稀疏。維持畫面整體舒適的平衡感很重要，記得確認整體看起來有沒有哪裡不自然。

我點開〔筆刷設定〕的散佈設定自行設定了一個筆刷**⑪⑫⑬⑭**。這是為了這張圖所做的特別設定，請大家自己嘗試變更設定，找出適合每張圖畫的模樣。

⑫

筆刷大小可以透過〔筆的壓力〕選項來控制。

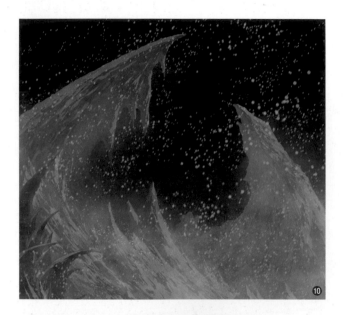

⑩

⑬

設定散佈。

設定筆尖形狀和間距。

⑪

⑭

控制設定成〔筆的壓力〕，就能調整不透明度。

06. 畫出激烈的風雪

暴風雪時，雪花會乘著風強勁地降落，所以我們要透過模糊來創造每一粒雪花的速度感。使用〔動態模糊〕來模糊上一步畫好的雪⑮，就能做出激烈的暴風雪感⑯。

07. 落雪周圍補上薄霧

新增一個圖層。為了表現暴風雪有多強勁，我在雪花周圍也補上了薄霧⑰。

08. 添補顏色

顏色看起來有點單薄，所以我用〔覆蓋〕來增加藍色。上色時盡量塗在亮光面上❸，想像這些光是來自月光等夜晚的光源。另外再用漸層對應※創造更多色彩的層次。如果加入紅色系，藍盈盈的畫面就會頓時溫和許多❹❺。

09. 整合所有元素

為了使畫面更有整體感，我利用曲線調整圖層進行微調㉑。不過這樣子薄霧的效果不太好，讓精心繪製的山岳變得不清不楚。所以我降低圖層的不透明度，弱化薄霧的濃度。編輯時可確認預覽圖，調整到自己可以接受的狀態㉒。這麼一來就完成了。

※❶…「lack漸層對應組01」
（https://booth.pm/ja/items/696563）

Part 7
湖畔的城堡

這張圖要畫出「鏡像」，也就是城堡與山、雲等背景映照在湖面（水面）上的景象。Scene1 陽光普照的模樣，在Scene2則會改成月光灑落的情景。

作者：J.taneda

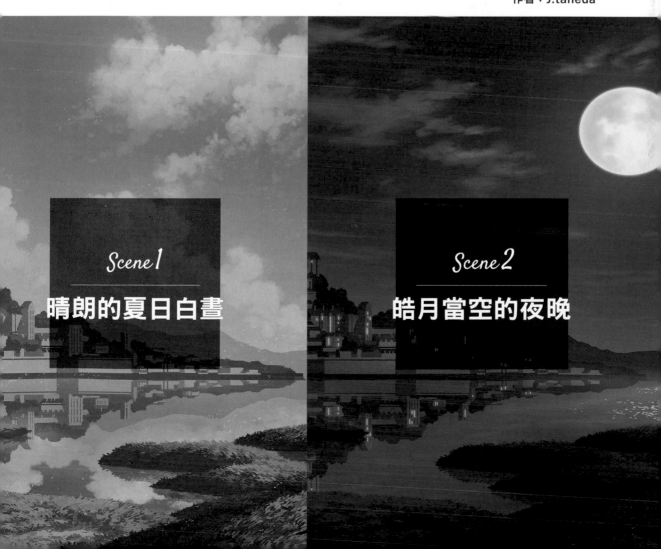

Scene 1
晴朗的夏日白晝

Scene 2
皓月當空的夜晚

Scene 1 晴朗的夏日白晝

●記得畫湖畔。作畫時必須想像水面的倒影（鏡像）。

●湖和「湖面倒影」記得要分不同圖層處理。

01. 決定構圖

使用畫面3分割法來構圖❶。

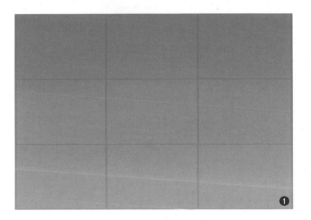

Rank Up

搜尋照片的訣竅

搜尋照片時，關鍵字越具體，搜尋結果的精確度也會越高。如果用英文搜尋還可以獲得更多資料。

另外，如果手上有物體的照片卻不清楚該物體正式名稱是什麼，可以使用Google的圖片搜尋功能搜尋正式的名稱。一旦知道正式名稱後，查資料的精準度和效率也會提高很多。

除了查詢建築物照片之外，找建築物的圖畫也不錯。因為圖畫會去除多餘的要素，更有助於我們掌握建築物的構造。所以查資料時盡量照片跟圖畫一起找※。

※某些影像、圖片可能有著作權（或肖像權）保護。使用時請多加注意權利相關問題，最好不要照抄照片上的畫面。

02. 想像湖畔倒影的模樣，區分圖層

由於打草稿的時候整體元素都已經很清楚了❷，所以我在決定圖層分類時也會考量到湖畔倒影的樣子❸。「siro コピー」（城堡拷貝）是畫城堡倒影用的圖層，用來放暫時的物件。倒影物體可以想成是原物體垂直翻轉後，遮蓋住湖圖層的模樣。

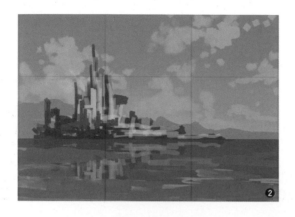

03. 配置人物

配置人物（畫面右下），畫出面向城堡的感覺❹。描繪人物時必須注意大小，否則會改變整張畫的規模感。此外，我在人物面前畫上一條道路，可以帶領觀看者走進畫中的世界。

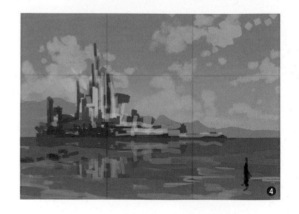

04. 草皮需畫出立體感和質感

畫草皮時要注意立體感❺。使用Photoshop預設的〔粉筆〕筆刷，可以同時畫出立體感與質感。這裡的陰影部分較少，所以我稍微加了更暗的深藍色❻。

➡ 參照P.139「草皮的畫法」

05. 細畫建築物

這裡的重點也是立體感。使用四角形的筆刷，畫出建築物方方正正的外型與各處細節 ❼。必須清楚區分出亮部與陰影。

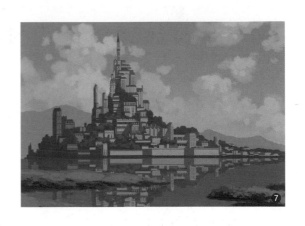

06. 畫上積雨雲

畫上很有夏天感覺的積雨雲 ❽。利用不停畫圈的方式，畫出渾圓的感覺。

➡ 參照P.173「雲的畫法」

➡ 參照P.173「雲的畫法」

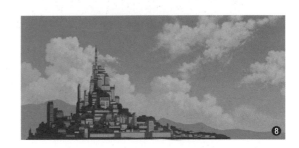

07. 找出尚未完成的部分

當風景趨近完成，人物的未完成部分就會顯眼起來。這裡我們再來潤飾人物。一張畫的好壞在於「整體的完成度」，所以畫面各處的繪畫進度最好不要差太多。別忘了注意立體感 ❾。

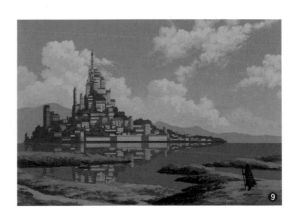

08. 描繪人物的影子

之後我們還需要畫不同時段的版本，所以人物的影子要另外開一個圖層來畫。複製有人物的那個圖層，並填滿陰影的顏色。

只要鎖定圖層的透明部分，就可以確保顏色只會填滿人物的部分 ❿。接著將填滿的圖層轉90度，並利用編輯選項中的〔變形〕>〔彎曲〕來變形成貼在地面的斜面形狀 ⓫。

09. 清楚描繪 草皮細節

感覺草皮的表現有點薄弱,所以要再補畫一點。作畫時不要過度集中在1個地方上,而是要綜觀整體畫面,確保每一處的完成進度都差不多。還要維持好大致上的立體表現⑫。

➡ 參照P.139「草皮的畫法」

10. 製作草皮的鏡像

複製草皮的圖層,並垂直翻轉。但光是翻轉行不通,必須手動剪下各處的草皮,移動到對應的位置上,並且刪除多餘的部分。

如果翻轉時草皮不夠用,就再複製一張相同的草皮圖層補充。這樣就算碰到面積太小、不夠顯眼的地方,也不必手動補畫就可以搞定⑬。用這些圖層遮住湖的圖層⑭,不透明度設定為70%。

11. 潤飾湖面倒影

想像湖面反射天空的顏色，先畫上淡淡天空色的漸層⑮。接著加入天空、山的倒影。參考草皮的方式，複製雲朵圖層，垂直翻轉後遮擋住湖的圖層⑯。

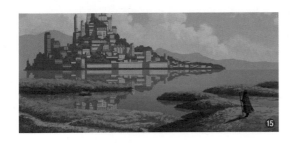

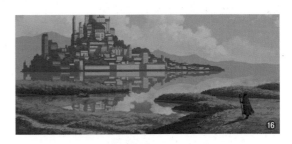

12. 畫出充足的陽光

畫上照到陽光的面。使用覆蓋圖層加入顏色。一開始先點選筆刷的〔噴槍樣式〕，設定不透明度80%塗上橘色。最後為了表現陽光普照的感覺，再建立一個圖層塗上偏粉紅的顏色⑰。

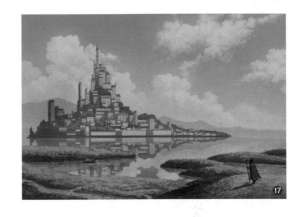

13. 利用漸層對應 增加色彩層次

利用漸層對應※稍微增加色彩的層次。這次我加入紅色來呈現光暈，這麼一來可以表現陽光非常充足的感覺，而且增加用色也能避免圖面印象過於單調⑱⑲。

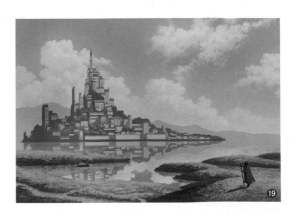

※⑱…「lack漸層對應組01」（https://booth.pm/ja/items/696563）

14. 加入光的顆粒

加入光的顆粒進行點綴⑳，讓畫面更顯熱鬧。

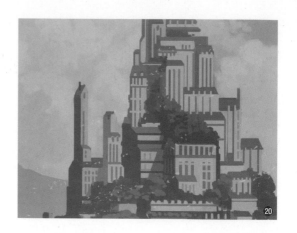

15. 利用遮色片調整距離感

使用曲線調整圖層來統整畫面上的所有元素
㉑。
然而調整過後對比太強，所以我們在曲線圖層
的圖層遮色片上塗黑想要稍微弱化對比的地方
（塗黑的地方不受調整影響）㉒。使用筆刷的
噴槍樣式並調低不透明度，可以畫出更自然的
感覺。

➡ 參照P.140「遮色片的使用方法」

16. 完成

畫面左下道路的部分，我們再用覆蓋圖層加入
更多光線㉓。最後將所有圖層建立群組，複製
一份出來並合併。然後再利用〔濾鏡〕＞〔更
銳利化〕加強合併的圖層即大功告成㉔。

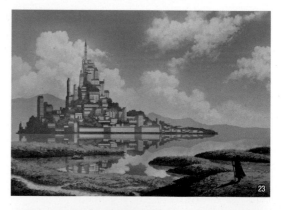

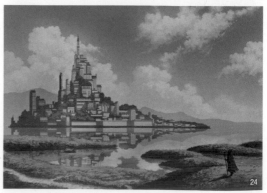

Lecture
草皮的畫法

湖畔附近叢生的草皮畫法。
畫的時候要特別注意立體感。

1 先上底色

畫出整體的立體感。光源在右邊，畫出符合光源方向的陰影。這個階段清楚畫出立體感，就容易畫出有說服力的圖❶。

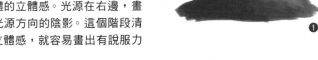
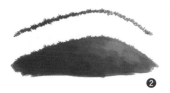

2 描繪輪廓

想像雜草叢生的模樣。建議使用三角形筆刷，比較容易表現出頭尾兩端尖尖的形狀❷。

3 畫上草葉

畫草葉的時候要維持起初建立的立體感，可以沿著顏色變化的邊界來畫❸。

4 加入明暗

加入亮色、暗色❹。

5 畫出裸露地表

先畫底色❺。

6 描繪地面質感

想像凹凸不平的立體感，畫出明暗部分。加上一點小石頭看起來會更寫實❻。

7 畫上邊界和影子

加上草和地面的邊界和影子，同樣需留意立體感❼。

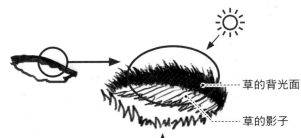

草的背光面

草的影子

放大

畫草的邊界時，想像畫的是光線照不到的部分❽。

遮色片的使用方法

可以在不消除原先素材的情況下
隱藏畫面上不需要部分的功能。
請熟悉這項功能的操作方法。

什麼是遮色片

如果用橡皮擦擦掉不需要的部分，有可能之後再也無法復原。為避免這個情況發生，我們要學會使用遮色片。在繪畫圖層上新增遮色片，並點選圖層旁邊的遮色片縮圖，就可以進行編輯❶。

在選取遮色片的狀態下塗上黑色，黑色的部分就會形成遮色片，在下方的圖層形成一塊灰色的部分❷。

遮色片上只能使用白色、黑色、灰色（灰階）。塗上黑色會完全遮蓋下方的圖層，灰色則會根據深淺來影響遮蓋的不透明度。

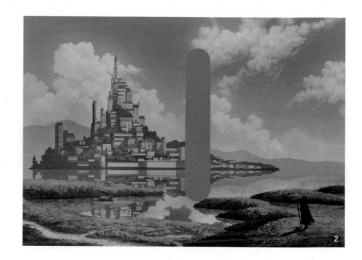

• 用灰色遮蓋

選取遮色片的狀態下塗上灰色。和上圖不一樣的地方在於還稍微看得到底下的原圖❸。如果用類似噴槍效果、邊界模糊的筆刷來畫出遮蓋範圍會發生什麼事？

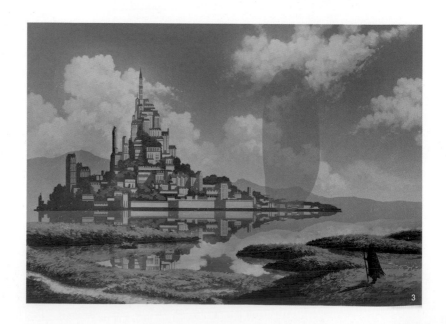

• 用噴槍繪製遮色片

點選筆刷的〔噴槍樣式〕繪製遮色片，做出來的遮色片會比較容易融入周遭背景❹。應用遮色片，就可以只變更調整圖層上部分的顏色了。

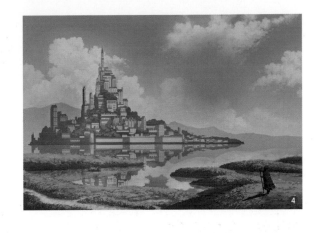

• 使用曲線調整圖層的情況

曲線調整圖層若疊在最上層❺，會增強整張圖的對比度❻。那麼我們試著將加強的對比效果限定在遠景建築物上。

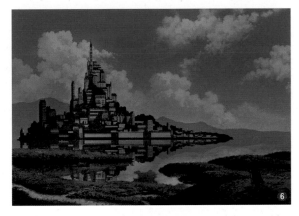

• 只調整部分區塊的對比度

將曲線調整圖層旁邊原先就有的〔圖層遮色片縮圖〕填滿黑色，就可以取消所有的對比效果❼。接著使用不透明度較低的噴槍筆刷，在想要保留對比效果的部分塗上白色。這麼一來就只有建築物部分的對比效果會比較強，看起來也挺自然的❽。

我經常使用這種方法強調特定物體，而且這招的應用變化很有彈性，各位不妨多加利用。

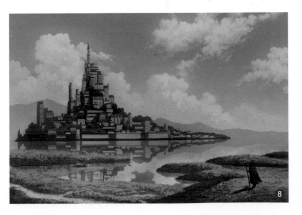

Scene 2 皓月當空的夜晚

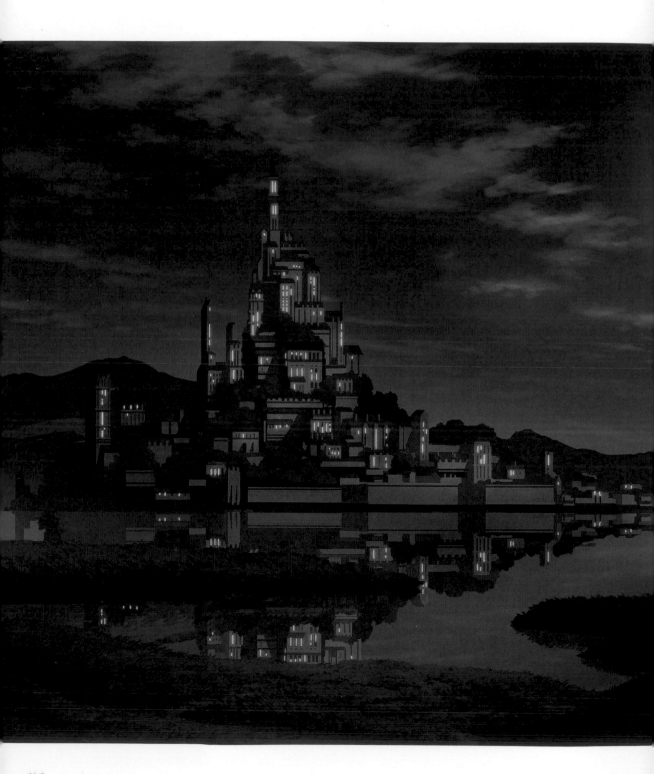

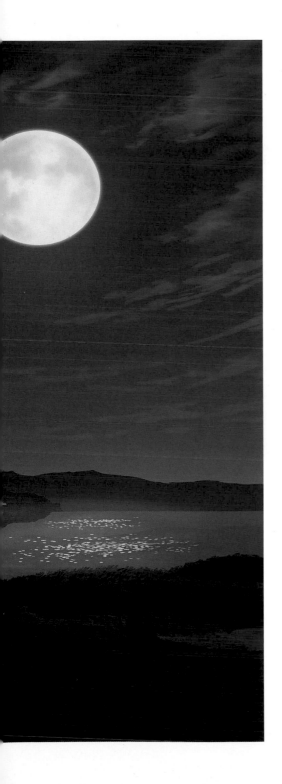

Introduction

● 設定改為夜晚，要表現出月光的皎潔。

● 接近湖畔的水面倒影要配合晚上的特徵稍作變更。

01. 天空顏色改為夜晚

改變天空顏色。Scene1時製作的光線效果會影響編輯，所以我將那些覆蓋圖層全部刪除。接著參考照片調整顏色❶。

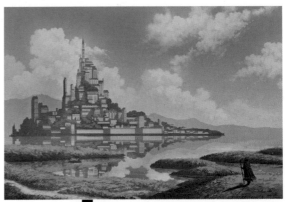

「Scene1 晴朗的夏日白晝」完成圖

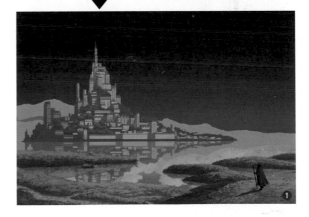

❶

02. 畫月亮

新增一個圖層，拉出正圓（有些版本需同時按著〔Shift〕才可以拉出正圓）❷。點選〔橢圓形選取工具〕，選取一個正圓的範圍。點滑鼠右鍵，按下〔填滿〕塗上顏色（或按快捷鍵〔Alt〕+

〔Del〕填滿）❸。之後再新增不透明度較低的圖層來細畫月亮的質感。查找參考資料，作畫時也要仔細觀察照片❹。

03. 製作月光

我需要多個圖層來製作月光的效果，所以事先建立群組，將月亮用的圖層全部放在一起。複製畫月亮的圖層，並利用〔濾鏡〕>〔高斯模糊〕來模糊複製出來的月亮，就能表現散發著月光的感覺。高斯模糊的數值須根據月光的強度改變。

這次我希望月球表面的陰影不要太清楚，所以將不透明度調成70%❺。接著加入一些藍色的要素。複製模糊處理過的圖層，在鎖定透明像素的狀態下塗滿藍色❻，並設定成〔濾色〕混合模式❼。

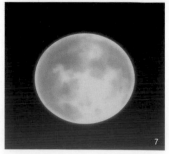

04. 畫夜晚的雲

雲也要改成晚上的模樣。既然是黑夜中的雲，基調色便選用較深的藍色。不過我希望雲朵在夜空中也看得清楚，所以使用比夜空稍亮的顏色 **❽**。

顏色漸層越往下越亮，所以雲的顏色也要畫亮一點。下方為表現距離感，畫上一些比較小的雲朵。最後再用〔指尖工具〕調整形狀 **❾**。

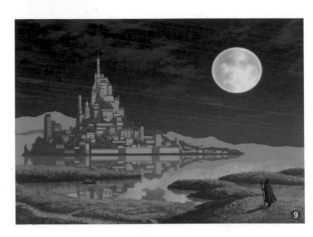

05. 月光照亮雲朵

雲朵補上一些亮色，表現照到月光的感覺。新增一個圖層，並在雲朵圖層上建立〔遮色片〕增加顏色。

離月亮越近色彩越亮，越遠越暗，到最遠的地方則幾乎呈現出雲朵的基本色 **❿**。

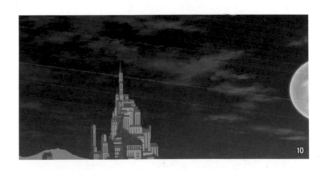

06. 改變遠景山岳的顏色

建立調整圖層的遮色片。利用〔色相／飽和度〕的控制面板調整遠方山岳在夜晚下的空氣感，並調整出和天空相襯的顏色 **⓫** **⓬**。

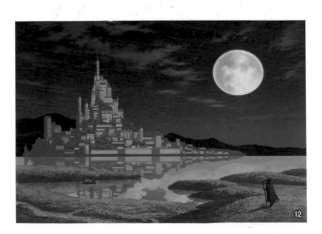

07. 遠景建築物調得更藍

先利用調整圖層將建築物的顏色調整成符合夜晚的色調❸。不過這樣還是少了一點藍色，所以另外再蓋上一張填滿藍色的圖層，並設定為不透明度35％的〔實光〕模式❹❺。

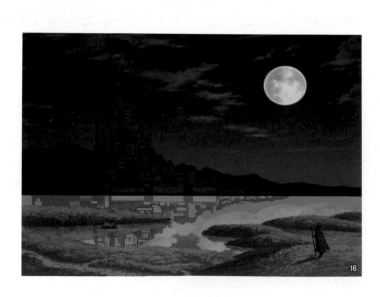

08. 縮小月亮

畫著畫著，突然覺得「月亮太大了」。雖然這是一張奇幻風景圖，但和真實情況一比，看起來還是有點奇怪。

所以我要稍微縮小月亮的尺寸，並調整位置。選取整個群組，使用變形功能修正❻。

09. 改變草皮顏色

遠景狀況改變，連帶著草皮的部分顯得突兀。這裡可以比照建築物的處理方法，使用調整圖層調整色調⑰，之後再用填滿藍色的圖層堆疊上去調整顏色⑱⑲。

10. 近景的剪影效果

調暗人物顏色。跟前面幾個過程一樣，使用調整圖層⑳和填滿藍色的圖層㉑調整出能融入背景的顏色㉒。降低地面和人物等前方物件的亮度，就可以做出剪影的效果，增加畫面的趣味。

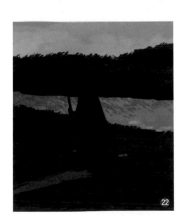

11. 改變人物影子的顏色

點選調整圖層的〔亮度／對比〕，畫出套用範圍，調降〔亮度〕讓影子融入背景❷❸❷❹。
人物在畫面上通常都是顯眼的要素。這次我降低色彩，讓人物成為風景的一部分。

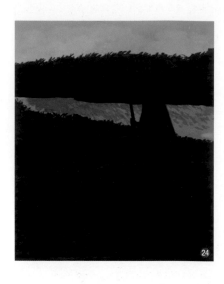

12. 改變湖水的顏色

我將湖水顏色稍微調藍以打造畫面整體的和諧。這類調整請視整體情況判斷。首先開一個覆蓋圖層，填滿藍色後蓋上❷❺。之後再疊上更亮的藍色增加色彩豐潤度❷❻。但光是這樣還是略顯單調，所以最後我利用〔色相／飽和度〕調整出空氣遠近（P.6）效果，融入整體畫面❷❼❷❽。

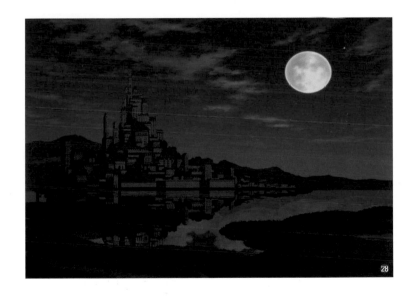

觀察整體,適時調整

畫面上的所有顏色改變後,發現畫面下方的雲朵量看起
來不太自然。所以我稍微補畫調整㉙。
作畫過程需時時觀察畫面整體並進行調整。

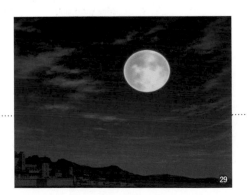

13. 加入月光的效果

使用覆蓋圖層在湖面上增加光線。第一層先上藍色的光❸❸，然後再加入閃亮亮的反射光。一點一點畫太累了，勾選筆刷工具的〔散佈〕功能可以省下不少麻煩。我將畫雪花時用的筆刷（P.128）稍微加工一下，拉長筆刷的形狀，調整間距大小❸。畫一畫、擦一擦，調整波光的份量❸。接著要稍微補上月光。使用不透明度較低的〔噴槍樣式〕，將整個覆蓋圖層塗滿淡藍色的光彩❸。黃色或橘色也可以用來表現月光（萬聖節氣氛之類的），不過這次我們希望表現出「寧靜的氣氛」，所以選擇帶點藍色的光。

最後使用覆蓋圖層在畫面亮處補上藍色的月光❸。

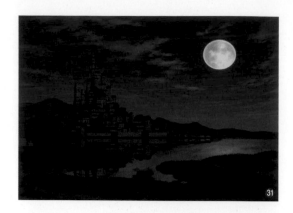

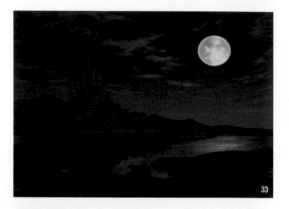

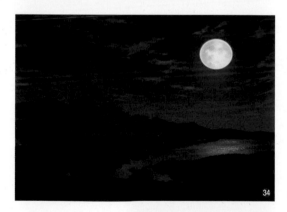

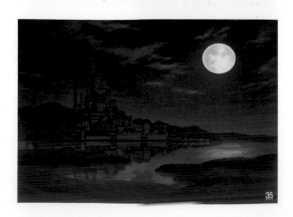

14. 如何快速畫上窗戶的燈火

我會用好幾個圖層來畫窗戶發出的光。先建立一個群組，並製作畫窗戶光的基底圖層**36**。接著開始畫窗戶，加上燈火。由於畫中的世界並沒有電燈，所以光的顏色我選擇橘色。思索城堡內房間的構造，大略區分出點燈的房間跟沒點燈的房間

37。
另外，記得事先獨立出一張窗戶專用圖層。填滿窗戶部分，並利用遮色片功能消除部分明亮處，可以進一步提升繪圖效率。

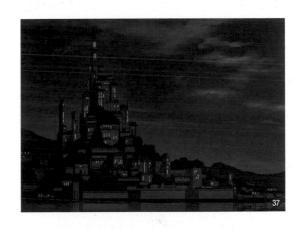

15. 倒影中加入燈火

倒影的部分也要加上窗戶發出的光。複製圖層，將不透明度調降至85％。我們可以根據圖畫狀況調降光的亮度或增加模糊效果，不過這次編輯的部分屬於遠景，所以只需要降低不透明度就可以表現出倒映在湖面上的光。不需要的部分就利用遮色片功能消除**38**。
接下來再加亮每一扇窗戶的光。複製圖層，使用〔高斯模糊〕進行模糊處理**39**。

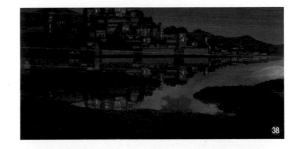

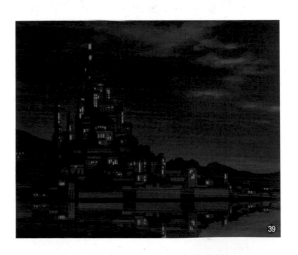

16. 調整明亮度

利用覆蓋圖層畫上光的效果。以不透明度較低的〔噴槍樣式〕塗抹橘黃色。
塗抹時記得參考實際的照片。接著加入少許偏紅的粉紅色（R:255 G:99 B:99），增加亮光顏色的層次㊶，避免只有一個橘色太過單調。而且我不想改變整體溫暖的印象，所以選擇了不會劇烈改變印象的粉紅色。

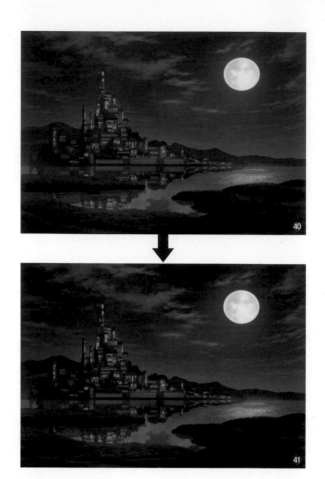

17. 雲朵的倒影 改為夜色

湖面上的雲朵倒影還是白天的樣子，所以我要複製一套夜雲的圖層。先複製出夜雲圖層的群組㊷並加以合併㊸。接著將合併好的圖層移動到白天的雲原本在的圖層次序上㊹，刪除白天的雲的圖層㊺。將新拉過來的夜雲圖層垂直翻轉，做出鏡像，再調整到適當的位置上㊻。

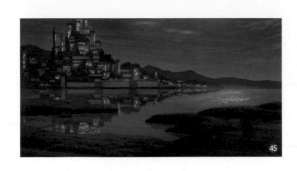

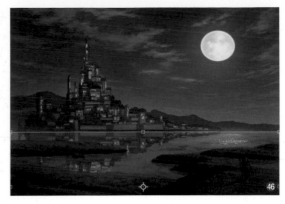

18. 調整雲朵倒影的顏色

湖水顏色較明亮，所以配置翻轉的雲朵時，雲朵看起來會很暗。因此要調整成比較自然的顏色。

先複製一個圖層備用，以防失誤造成無可挽救的後果。隱藏備用圖層❹，再點選雲朵圖層，打開〔色相／飽和度〕的調整面板，調高亮度❹。

19. 微調雲朵倒影

雲的位置看起來有點奇怪，所以我切換成〔移動工具〕稍微調整位置。此外，雲朵倒影若維持原本的濃厚度，和湖水顏色相比會顯得太鮮豔，所以我將不透明度更改為40%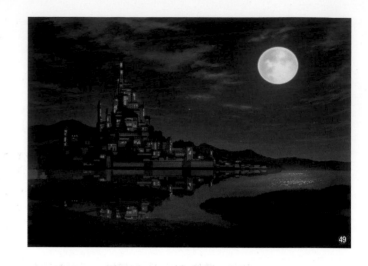。

［ *Point* ］
善用鍵盤提升效率

微調時可以按鍵盤上的方向鍵（→、←、↑、↓），以1px為單位移動物件。這種方法很適合用來調整細微的位置。而如果按〔Shift〕＋〔任一方向鍵〕，則可以一口氣移動10px。靈活運用鍵盤可以加快編輯效率。

20. 統整畫面

所有圖層做成一個群組。複製一份群組出來，將所有圖層合併後套用〔更銳利化〕即完成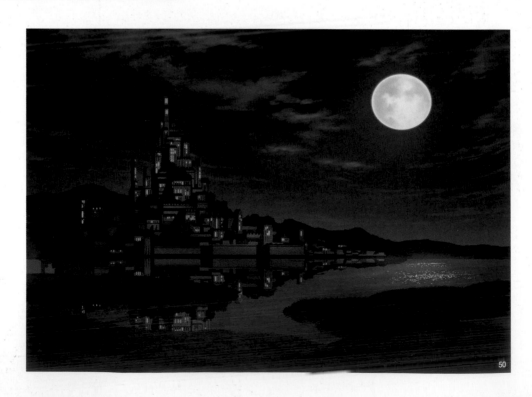。

Part 8
廢墟

盛極一時的古城衰敗的模樣，背後還有高聳的山脈。搭配朝著古城前進的人物，就可以營造出整座廢墟宏大的規模。另外一個版本則是下著滂沱大雨的情境。

作者：J.taneda

Scene 1
黎明

Scene 2
風雨

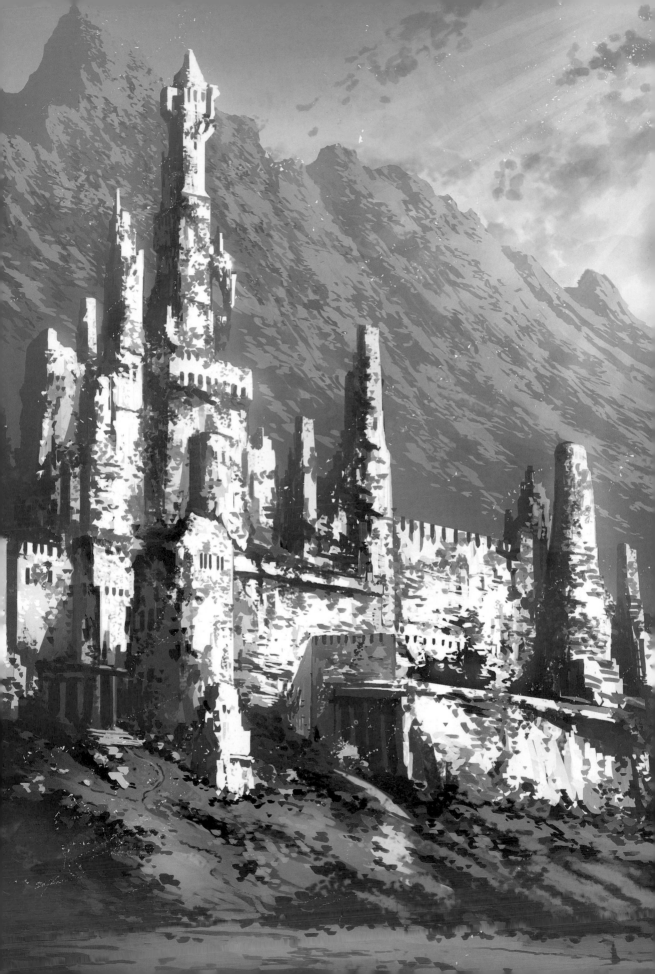

Scene 1 黎明

Introduction

● 既然是廢墟，我便嘗試看看如何用人造物品特有的幾何圖案來組合出饒富趣味的造型。

● 因為後半部分要製作風雨交加的情景，所以這次我會將所有跟背景有關的圖層整理成一個群組。在背景群組上面新增另外一個群組來處理下雨的效果會方便許多❶。

01. 用簡單的剪影 進行構圖

首先準備一張有畫面分割參考線的畫布來決定構圖❷。

接著用簡單的剪影來構圖。首先以預設為陰影色的顏色來描繪廢墟剪影❸。先用陰影顏色畫剪影，之後再增補亮色的方法比較方便畫出各個面向。而且在陰影上慢慢畫出亮處的方式，也比較不容易破壞建築物的造型。

畫圖時要發揮自己對畫中世界的想像，思考「這個廢墟原本是什麼樣的設施」。這攸關圖畫的說服力。

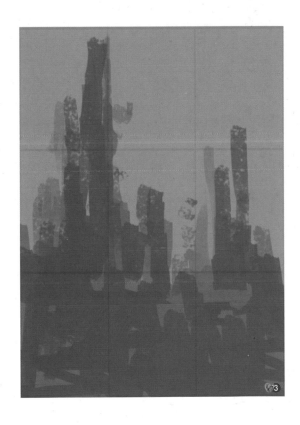

[*Point*]

增加立體感

繪製剪影時也要順手帶出立體感。由於這裡還是草稿階段，不用急著畫好任何一部分的細節，應著重在畫面整體，確保每處完成度相等。

02. 畫上地面與人物

地面位置非常低，這樣可以凸顯出建築物的雄偉。人物也在這個階段畫上（畫面右下），想像這個人正在前往廢墟的路上❹。
畫人物的時候思考「為什麼需要這個人」、「這個人想要做什麼」就可以增加圖畫的說服力，而這也是畫圖的樂趣之一。人物大小會影響其他物體看起來的規模，所以畫得時候必須特別注意。

03. 參考資料可以激發創意

大致畫出建築物的造型❺。我想像這座建築物是一座具有監視塔的古城，並上網搜尋符合這個設定的照片作為參考（P.133）。
查找資料不僅可以提升作品的說服力，也可能激發出自己原先想不到的創意。
觀察整體平衡後，我覺得覺得人物尺寸過大，所以稍微調小了一些。

[Point]
注意建築物的構造

可以想像古城已經融入大自然的模樣，草稿階段於建築物的一部分塗上綠色。之後細畫時也要注意建築物的構造，例如「哪裡是入口」、「城堡外圍應該有一道堅固的城牆」等等。繪畫過程要不停深入想像。

中世紀歐洲 *Memo*

中世紀城堡大多是建來作為要塞使用。當領地遭逢危機，城堡就會成為防禦的據點。不過隨著時代變遷，城堡也轉變成貴族享受用的宮廷，失去了防衛功能。城堡主要分成建造在丘陵上的山城和建造在河邊的水城。

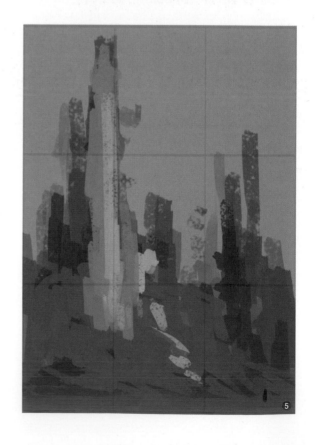

04. 利用道路誘導視線

畫面下方草草畫出一條道路❻。從人物腳邊往古城畫，自然就能讓觀看者的視線往圖上的主角，也就是古城的方向集中。道路可以引領觀看者走進畫面。

而且道路是一項很方便的工具，可以藉由調整寬度、蜿蜒程度來改變整張圖的規模和宏大感。

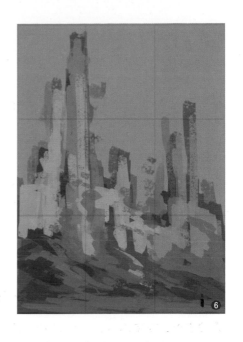

05. 畫出物體前後的關係

接下來的過程要留意立體感❼，多注意物體前後的關係和構造。若能活用影子確實表現出物體的前後關係，整張畫面也會更真實，更有說服力。

➡ **參照P.12「影子的畫法」**

06. 遠景群山與天空的關係

畫遠景的山時，必須特別注意構圖和剪影的表現，避免畫面上的空間顯得侷促。如果山的剪影擋住太多天空，圖看起來就會很封閉。可以將重點擺在天空的面積上❽。

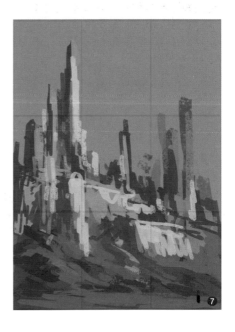

平時就要累積口袋裡的點子

繪製過程，我突然想把遠景的山畫得很雄偉。因為我腦中浮現了德國新天鵝堡*背後巨大的山。那張照片真的很美。很多時候我們的靈感都來自記憶深處，所以平時就要多多觀察身邊的事物。

※19世紀建於德國南部拜恩州的城堡。

07. 注意物體線條的走向

留意物體線條的走向，畫上雲朵 ❾。

➡ 參照P.173「雲的畫法」

[Point]
利用物體線條的走向和重力來營造緊張感

注意物件線條的走向有助於我們營造遠近感。
而畫面中若含有多種線條方向，看起來便會十分生動。

廢墟的走向是稍微往右下傾斜 ❿，背後的山也一樣往右下傾斜 ⓫。雖然同樣是往右下傾斜，但兩者並非平行。如果看起來平行，畫面會變得很呆板。草稿階段繪製剪影時就可以仔細思量一下這些走向如何安排。

雲是往左下傾斜 ⓬，和山的走向相反，這種適度的交錯可以營造出緊張感。拿捏得宜的緊張感可以在圖上發揮良好視覺效果，拉開空間。

接下來要處理最有可能吸引目光的塔頂。塔頂和山的斜面交錯 ⓭，同樣帶來了不錯的緊張感。道路的線條走向（方向）也和廢墟相反 ⓮。

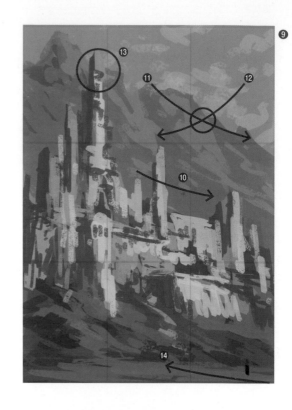

08. 表現出廢墟 被植物纏繞的感覺

建築物加上茂密的植物 ⓯，可以加強廢墟的氛圍。前方的斜坡處也多用一點綠色。補充較深的顏色，並畫出陰影表現立體感 ⓰。

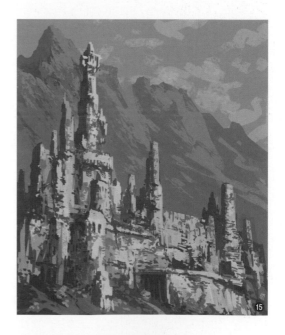

09. 想像廢墟所處的世界設定

外牆畫上髒污，並適時加上一些不同的缺角。注意留下舒服的間隔（畫面中分成密集部分和空曠的部分）。不要完全照著照片畫，發揮巧思改編一下，畫出屬於自己的圖。想像廢墟以前的姿態，加上一些足以令人想起它往昔繁華一面的小細節⓱。

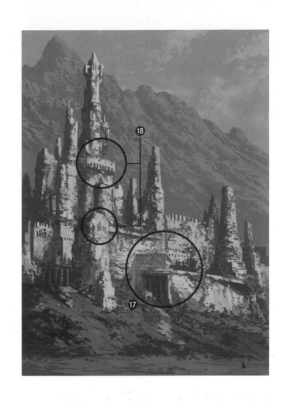

8

廢墟／黎明

[Point]

畫細節時須注意大小尺寸

小細節和裂痕、朽敗的感覺會大大影響建築物的規模感，所以畫的時候要特別小心。窗戶⓲的部分如果還維持上一步的模樣顯然太大，會讓整座建築物的規模縮水，所以窗戶要再畫小一點。

1 窗戶太大，比例很奇怪。調整的時候順便清稿。

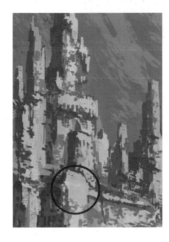

2 暫且塗掉過大的窗戶。

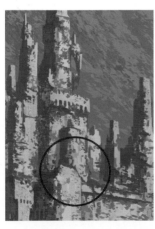

3 重新畫上窗戶前，先描繪周圍牆壁的斑駁模樣。

4 開啟一個新圖層來畫線條狀的窗戶。注意大小，別破壞整體比例。

161

10. 使用曲線調整圖層 增加強弱對比

廢墟色彩蒼白，畫面看起來很鬆散。為了讓畫面更有張力，我使用曲線調整圖層來調整對比 ⑲⑳。

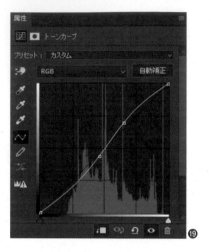

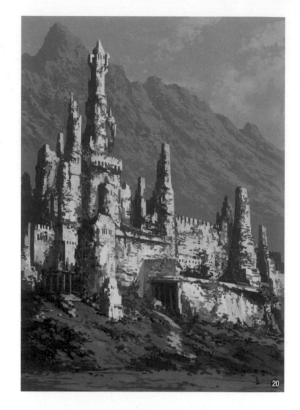

11. 利用光彩展現早霞

接下來要畫出早霞的感覺。事前先找找看可以參考的範本。為了凸顯早霞的絢麗，我增加了一些效果。第一個是調整天空的色調，想像太陽逐漸升起的情況，在山的背後塗上陽光的顏色㉑。

接著利用覆蓋圖層在光照到的部分塗上橘色，呈現早霞的光線色彩。我用橡皮擦擦掉超出光照範圍的橘色，避免抹煞了陰影處藍色的視覺效果。然後再加入一點粉紅色，畫出光芒萬丈的模樣㉒。

接著更改雲的顏色，畫出早霞之中漂亮的粉紅色雲朵㉓。最後再回過頭去調整陽光，以免雲的顏色太突兀㉔。

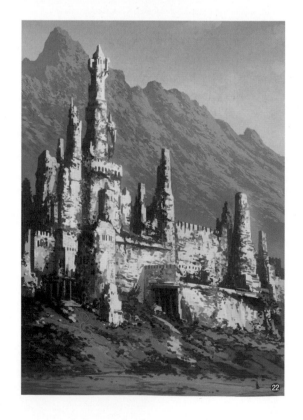

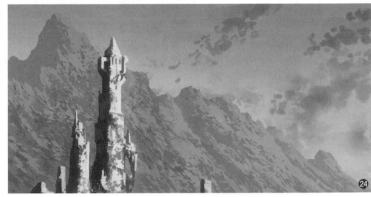

12. 調整山的顏色

使用漸層對應※做出類似晨曦的效果，這樣更
接近我希望表現的時段㉕㉖。

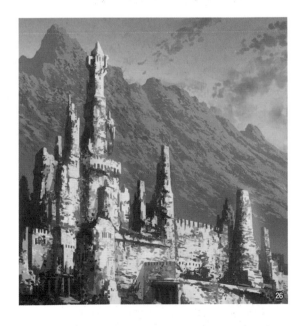

※㉕…「lack漸層對應組01」（https://booth.pm/ja/items/696563）

13. 加入陽光光線

於畫面右上角加入陽光光線。若因而產生突兀的部分再稍加調整❷。

原則上日間的陽光亮得接近白色，但我為了表現出溫暖的感覺，選擇接近白色的橘黃色。

14. 以藍色表現晨光

為了加強早上空氣清新的感覺，我新增了一張覆蓋圖層來增補藍色。主要是用來覆蓋陰影面的部分❷。

增添影子顏色，看起來也比較鮮豔。

15. 加入光的顆粒

增加光的顆粒。畫的時候要想像空氣中的微粒反射陽光的樣子❷。用這種方法表現的空氣感非常生動。

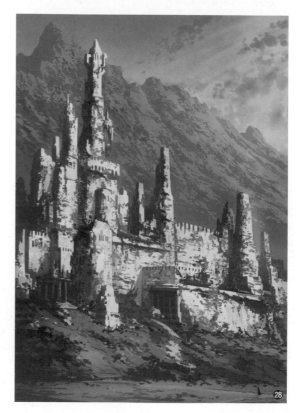

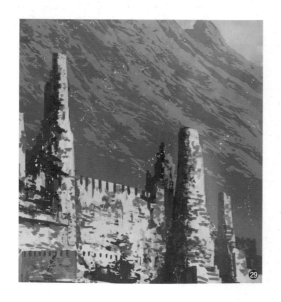

16. 統整圖面

合併圖層，套用〔濾鏡〕>〔銳化〕讓畫面更有張力❸⓪。合併圖層之前一定要留一份原本的圖層。接著再新增調整圖層，調整曝光度來增加朝陽的強度❸①❸②。最後使用曲線調整圖層增加畫面強弱對比。另外我也補充了影子的顏色，進一步拉高對比度❸③。這樣就大功告成了。

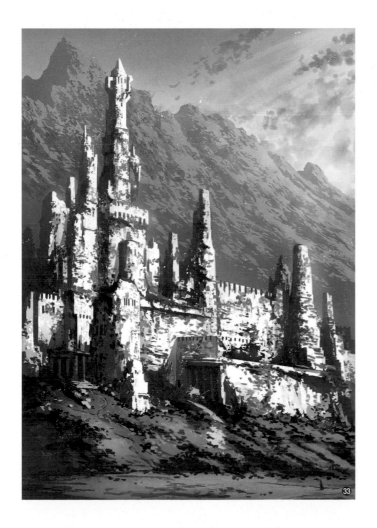

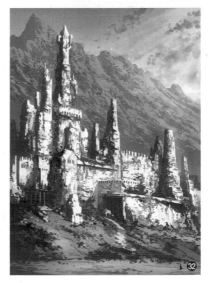

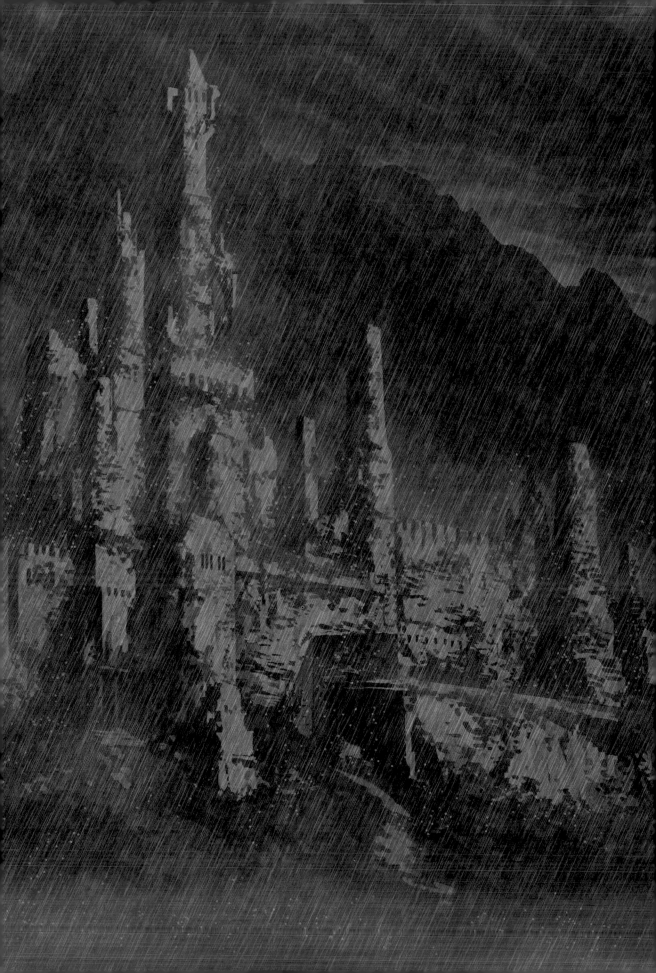

Scene 2 風雨

Introduction

● 在背景圖層之上新增風雨效果的圖層群組。

● 天空改成烏雲密布的模樣，整體印象偏灰，甚至還有點模糊不清。

● 整體色調以無彩色為主，營造詭譎的氣氛，並顯示大自然的兇猛。

01. 繪製烏雲密布的天空

基調色為灰色❶。接著創造深淺漸層，天空上方較暗，下方（山附近）較亮❷。然後畫出雲層的流向，營造磅礡的氣勢。新增一個圖層，使用Photoshop的〔粉筆〕筆刷來繪製雲層❸。

➡ **參照P.173「雲的畫法」**

[*Point*]

畫出雲的立體感

雲層底部刻意塗暗一點就能創造立體感。使用〔指尖工具〕抹開筆刷，調整形狀。此外，越遠處的雲要畫得越小，並製造色調上的些微對比即可做出遠近感。

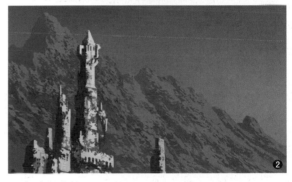

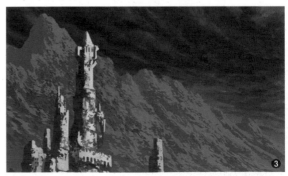

02. 改變山的顏色

利用〔色相／飽和度〕調整圖層來調整。由於天空烏雲密布，所以山也顯得灰暗，必須降低彩度❹❺。

作畫過程中隨時可能需要修正畫面上的效果，為求方便最好利用調整圖層功能來處理。既然天空屬於亮灰色，那麼山就用暗灰色，並製造由明到暗的漸層。光是將背景色改為無彩色，整張圖的印象就變得厚重許多。

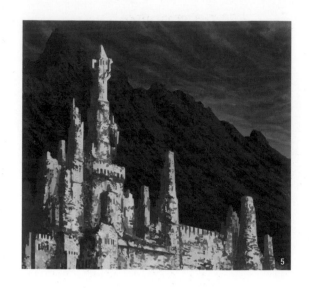

03. 山上加入薄霧

在山的圖層前面新增一個圖層，繪製薄霧。使用不透明度低（20％左右）的筆刷塗抹灰色，製作霧化的效果❻。山屬於遠景，又加上風雨影響，幾乎很難看清模樣。

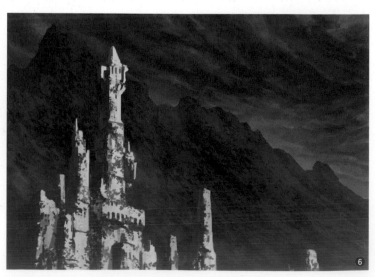

04. 調整建築物顏色

調整建築物和道路等山岳前方物件的顏色。
和調整山的時候一樣，使用調整圖層調暗，
降低彩度以接近陰天的顏色。我想要畫出這
些東西比山還靠近畫面前方的感覺，所以側
面暗部我不會模糊過頭❼❽。

另外，Scene1 黎明裡朝著古城前進的人物給
人一種「開始的感覺」，但這張圖我要表現
出「結束的氣氛」，所以刪除了人物。

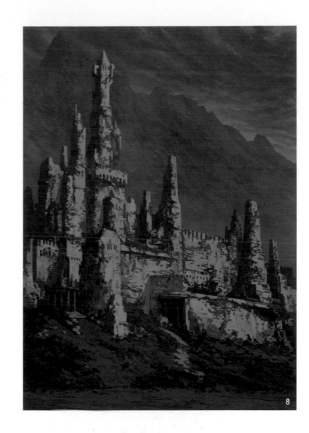

05. 不明朗的視野

表現風雨造成整體「視野不好」的感覺。
參照畫雪山時的做法，加上薄霧。在背景圖
層前新增一個圖層，畫出較濃的霧。同樣使
用不透明度低（20％）的筆刷塗上灰色。可
以將薄霧想成是雨滴打在地面和牆壁上反彈
後形成，這麼一來畫的時候或許會比較有方
向。另外遠方的霧畫得更濃也會比較逼真
❾。

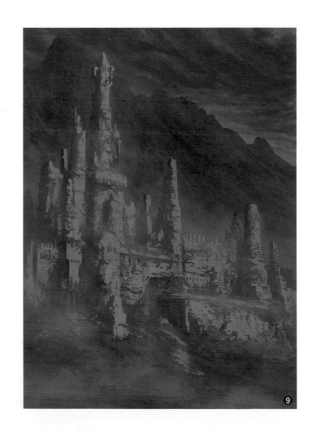

06.畫雨

在所有圖層最上面新增一個圖層來畫雨。先用黑色填滿整張圖層，接著套用〔濾鏡〕>〔增加雜訊〕來加入雜訊的效果❿。接下來再套用〔濾鏡〕>〔動態模糊〕來模糊雜訊⓫。

若只有這樣，雨水的線條還是不夠明顯，堆疊到圖上恐怕看不出個所以然。為了使雨水更清晰，

我在模糊圖層上又套用一張〔色階〕調整圖層加強效果⓬。最後再將模糊圖層的混合模式改為〔濾色〕並調降不透明度，就可以做出清楚的雨勢。這時霧又顯得太厚，所以我稍微調淡一些⓭⓮。

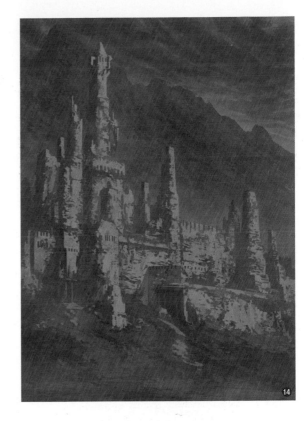

14

07. 加強畫面張力

使用曲線調整圖層來加強對比，提升畫面張力❶。但調整後薄霧卻變得太薄。所以我再回過頭來調整薄霧的不透明度，同時觀察預覽結果，確保整張畫不會變得朦朧不清❶。

15

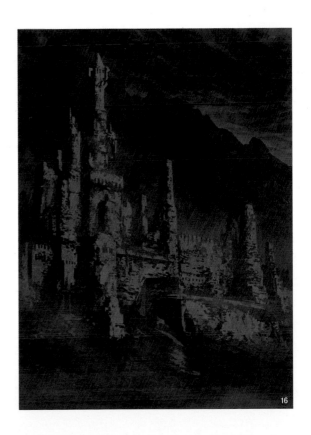

16

08. 畫出反彈的雨滴

收尾時新增一個圖層，用筆刷的〔散佈〕功能來描繪雨滴。使用畫雪花時的筆刷（P.128），想像雨滴打在壁面和地面的模樣。如果只畫線狀的雨水，畫面看起來會很單調。雨勢乍看之下有點薄弱，所以我最後再調高不透明度⓱。這麼一來就完成了。

水滴打到建築物的外牆會反彈，
形成一粒粒的白點。

打在地上也會反彈起來。

Lecture

雲的畫法

畫雲的時候要特別注意光的方向與強度。
由於雲朵形狀有凹有凸，所以白色部分也會產生陰影。

晴天的雲

1 畫出雲的剪影

遠方的雲畫得較小，表現出雲朵分布位置開闊的感覺❶。

2 調整剪影形狀

使用〔橡皮擦工具〕或〔指尖工具〕來調整形狀。不小心擦掉太多時，可以用淡淡的筆刷（噴槍樣式等）來補畫❷。

3 增加亮面

注意光照的方向，畫上亮面❸。

4 用覆蓋調整圖層補光

最後再用〔覆蓋〕調整圖層補光。畫出光在整片雲朵上擴散開來的感覺。使用不透明度較低的〔噴槍樣式〕來畫❹。

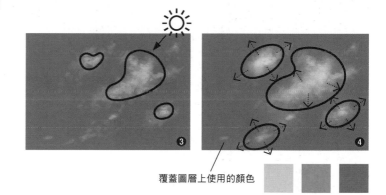

覆蓋圖層上使用的顏色

積雨雲

1 畫出雲的剪影

畫出雲的剪影。注意顏色並非全白，混雜了一點水藍色❶。

2 加上陰影

留意光照方向，塗上積雨雲特有的圓鼓鼓感覺❷。

顏色數值：eff9ff

3 塗上亮面

選擇純白，並以不透明度50％的筆刷塗抹亮面❸。

顏色數值：ffffff 　　　顏色數值：9cbed1

4 邊界處補上暗色

明暗交界處添補暗色，看起來會更寫實。使用不透明度50～80％的筆刷❹。

5 補光

最後再想像雲的亮部散發出朦朧的光暈，新增一個不透明度55％的覆蓋圖層，用〔柔邊圓形筆刷〕繪製❺。

柔邊圓形筆刷

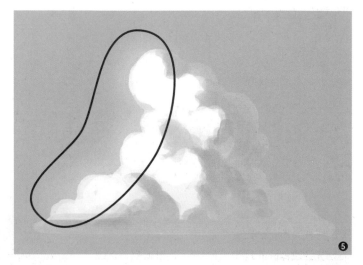

顏色數值：fad967

陰天的烏雲

1 填滿灰色

陰天時雲朵覆蓋天空的面積很廣，所以先用灰色填滿畫面❶。

2 加上立體感

在雲層底部畫上暗色就能增加立體感。使用Photoshop的預設筆刷〔粉筆〕繪製❷。

③ 畫出分布的遠近感

越遠處的雲畫得越小，並縮小雲與雲之間的空隙，就可以創造遠近感③。

④ 調整立體感與形狀

增加暗色以強化立體感。越往遠方（畫面下方）顏色越亮。使用〔指尖工具〕調整形狀④。

⑤ 畫出微微的光

想像陽光從雲間微微透出，補上亮色⑤。

⑥ 加強色調

加強色調（例圖偏藍）。新增覆蓋圖層，使用不透明度低的〔噴槍樣式〕塗上藍色。這裡只是稍微加點顏色上去而已⑥。

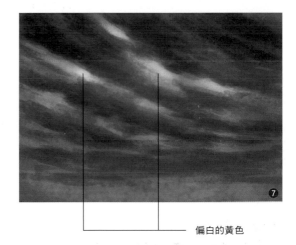

補充藍色

⑦ 加入光的效果

增加光透出縫隙的效果。使用不透明度低的〔噴槍筆刷〕，以⑤塗亮的地方為準補上偏白的黃色⑦。可以根據圖的情況改變亮度。

⑧ 調整雲層厚度

觀察平衡，調整雲層厚度就完成了。例圖中下半部分雲層偏薄，所以多補了一些上去⑧。

偏白的黃色

[Point]
隱藏覆蓋圖層

如果加上覆蓋圖層，畫面的顏色就會改變。所以補畫前要先關掉覆蓋圖層。

PROFILE

J.Taneda（P6～12、Part4、Part6～8）

自由接案的概念藝術家、插畫家。曾待過遊戲公司，負責遊戲用的概念插圖和主視覺、冒險畫面背景、戰鬥畫面背景、卡牌遊戲背景、遊戲動畫中的單張圖等各式各樣的畫作。
■官方網站 http://jtaneda.com/
■Twitter @taneda822456

屋久木雄太（Part1～3）

自由接案的插畫家。繪製遊戲背景插圖。經營繪圖工作室 Studio ESORA，並於網站和著作中分享繪圖技巧。
■官方網站 http://atelieruee.wixsite.com/esora/
■Twitter @AtelierPocket3E

Yuuki Naohiro（P88、Part5）

自由接案的２D背景插畫家。繪製許多社群遊戲、美少女遊戲、家用主機遊戲的背景。
■官方網站 http://yuukinaohiro.sakura.ne.jp/illustration/
■Twitter @naohiro0887

TITLE

場景具現化！中世紀景色變化技巧

STAFF		ORIGINAL JAPANESE EDITION STAFF	
出版	瑞昇文化事業股份有限公司	裝丁／デザイン	松田　剛（東京100ミリバールスタジオ）
編著	J.Taneda、屋久木雄太、Yuuki Naohiro		伊藤駿英（東京100ミリバールスタジオ）
譯者	沈俊傑	編集	株式会社 童夢

總編輯	郭湘齡
責任編輯	蕭妤秦
文字編輯	張聿雯
美術編輯	許菩真
排版	二次方數位設計　翁慧玲
製版	印研科技有限公司
印刷	桂林彩色印刷股份有限公司

法律顧問	立勤國際法律事務所　黃沛聲律師
戶名	瑞昇文化事業股份有限公司
劃撥帳號	19598343
地址	新北市中和區景平路464巷2弄1-4號
電話	(02)2945-3191
傳真	(02)2945-3190
網址	www.rising-books.com.tw
Mail	deepblue@rising-books.com.tw

初版日期	2022年4月
定價	450元

國家圖書館出版品預行編目資料

場景具現化!中世紀景色變化技巧/
J.taneda, 屋久木雄太, Yuki Naohiro編著；沈俊傑譯. -- 初版. -- 新北市：瑞昇文化事業股份有限公司, 2021.06
176面；18.2 x 25.7 cm
譯自：中世ヨーロッパの風景を描く：時間と天候で描き分けるファンタジーの世界
ISBN 978-986-401-497-2(平裝)

1.插畫 2.繪畫技法

947.45　　　　　　　　110007875